粉彩畫

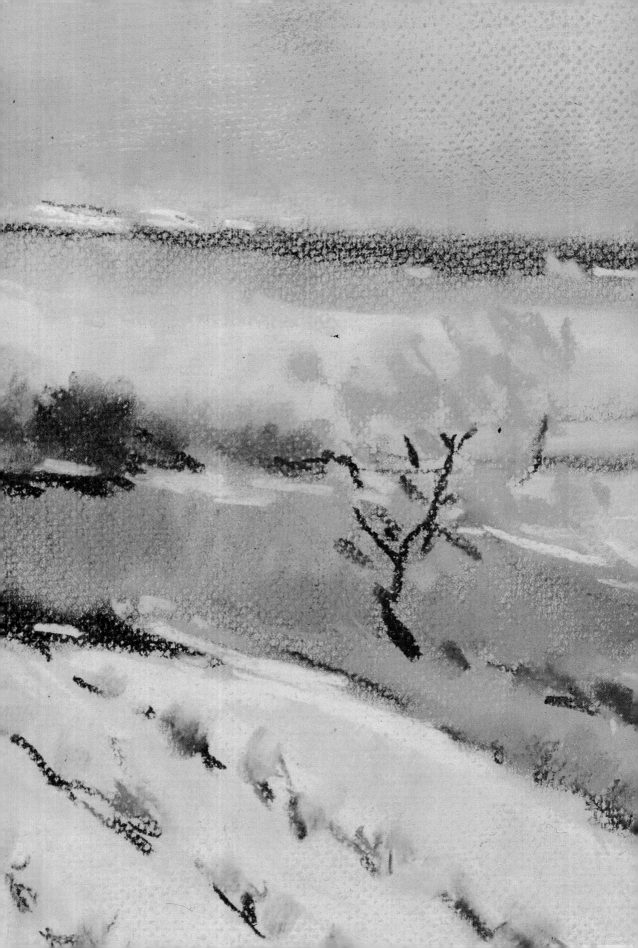

粉彩畫

S. G. Olmedo 著

何明珠 譯　　黃郁生 校訂

目錄

1

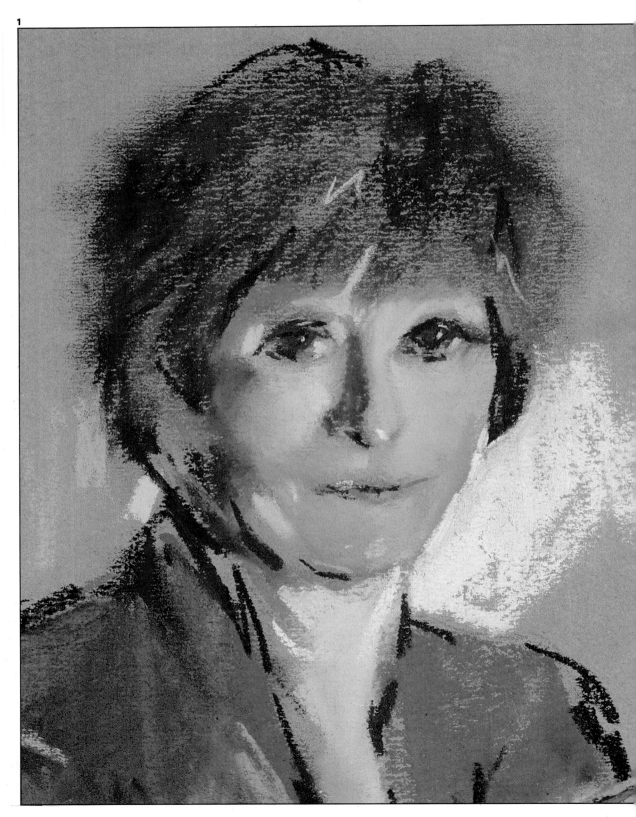

圖1. 薩瓦多‧奧美多 (Salvador G. Olmedo) 所繪的粉彩肖像畫。

一幅畫，或者應該說，任何一件藝術作品，都是一種觀念的結晶。它是一種很特殊的表達方式，由感覺、內蘊的技巧、學習而得的行為所構成──還要加上常常是帶著痛苦的努力──可是又有創作時那種窩心的滋味，這是藝術家獨享的恩賜。

本書的目的，就是要引起讀者對一種藝術表現方式的熱愛：這種表現方式既有素描在表達上的迅速暢快，又有彩繪在視覺感官上的無限魅力，而它在美學上亦占有一席之地。我們所談的，不消說，指的就是粉彩這種作畫方式。我們希望它成為你的利器，帶你進入藝術創作的偉大冒險歷程。

我們隨後就會發現，粉彩畫提供我們絕佳的良機，可以用最簡單的工具，來表達我們的美學概念──如何以我們的方式來詮釋這個由形狀和色彩所構成的世界。我們所須要的唯一條件，就是要能大膽、迅速、敏捷的去畫。這樣看來，無怪乎粉彩畫會在藝術史上，引起許多不同時期偉大人物的興趣。就那些對繪畫持有印象派觀念的人而言，我們以上所提的特性會讓粉彩成為一種魅力十足的藝術媒介；另一方面，粉彩筆在材料上和炭筆非常近似，這又吸引了比較傾向學院派的藝術家。

本書中，你將看見許多大師的傑作，還有多位幫助成書的粉彩畫家提供精彩的範例。藉著這些大作的賞析，我們將發覺粉彩畫這種藝術媒體的奧秘。至於我，身為粉彩畫的愛慕者兼熱中此道的從業人士，

我保證一定會幫忙各位。為了幫助大家，我把自己的「看家本領」都提供給你──這是我實際的心得，透過範例和建議呈現在你的眼前。這本書是一個畫家寫出來的──他運用粉彩和色塊來表達自己，可比運用文字要來得習慣。也因為這樣，他看重成效勝於學識。我想起左叔華‧雷諾茲爵士(Sir Joshua Reynolds, 1723–1792)說過的話：

要提昇藝術理論，畫家寫一篇最簡短的文章，遠勝過學者寫一百萬本書。

本人以及所有幫忙製作本書的人士，我們最誠摯的盼望，就是本書能夠實現雷諾茲爵士的理念。

在此順帶要感謝荷西‧帕拉蒙(José M. Parramón)先生，以及每一位對本書鼎力相助的人。感謝他們的鼓勵與無比珍貴的協助。

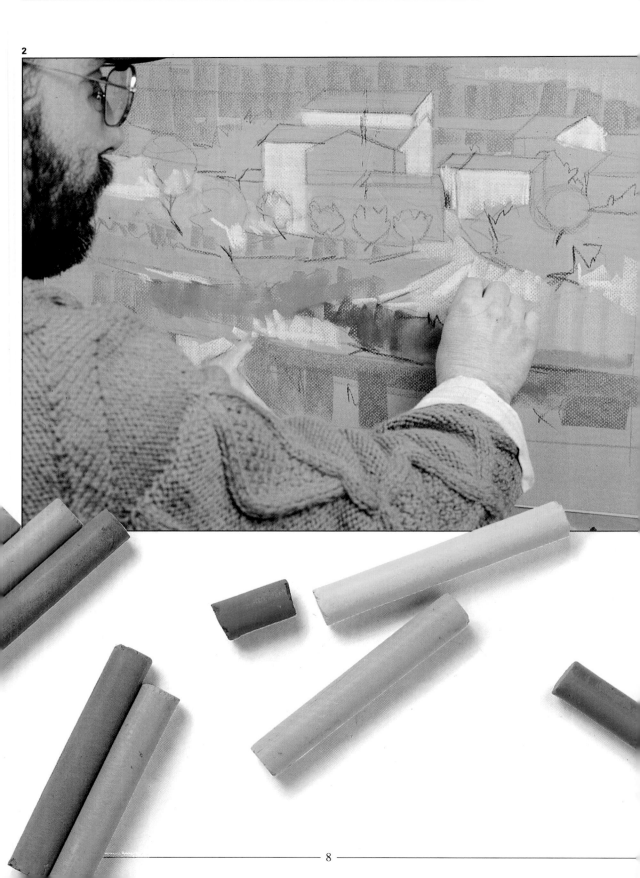

圖2. 粉彩這種藝術媒材，必須和所塗繪上的材料有密切的接觸。色彩幾乎是手指的延伸。手和粉彩間所建立的緊密關係，只有雕刻家與他手中雕塑的陶土可以比擬。

我個人以為，有關粉彩畫的著作實在太少了。事實上，對很多採用其他材料創作的藝術家而言，粉彩（這種繪畫材料），以及運用粉彩所能獲得的成果（粉彩畫家的作品），根本還是一片未被開發的處女地。可是其實粉彩畫這門藝術，可以談的東西實在太多了！

我還是要說，寫作並不是我的本行，只不過，身為粉彩畫家，我嘗試把自己的經驗傳遞給讀者。再者，由於本身熱愛繪畫，尤其是粉彩畫，我希望自己的狂熱、加上自己的經驗，能夠鼓舞各位，產生慾望想去探索這種的確會令人心弦顫動的技藝：這種固態的顏料，你必須和它建立異常親密的關係，到一定程度時，你會覺得它好像已經進入到你的皮膚裏面。希望拙作能把用手指作畫時那種繪畫的奇妙感覺感染給你——使你覺得，好像那些色彩是直接從你手指裡面出來的！如果拙作能夠做到這一點，那我就心滿意足了。

和所有的工作一樣，畫粉彩畫也有它特殊的要求。粉彩畫一定要有自然舒暢的特徵。這種顏料不容許人為過度修飾、強求完美。它畫了之後雖然可以修改，可是一定要有節制。正是因為這個緣故，出色的粉彩畫家都有個共同的特徵，就是他們的作品都無比大膽鮮活。

和大多數的畫家一樣，我一開始也是畫油畫，直到有一天，我在一間藝術中心，發現了粉彩畫和一群粉彩畫家，他們作畫時都很輕鬆自在，令我印象深刻。雖然每個人的風格不同，但都非常迷人。有一位畫家用粉彩畫出超高度寫實的形象，另一位的作品卻幾乎完全抽象。我在這當中發現了無比寬廣的領域，任何想像得到的風格都有。

任何主題都可以用粉彩畫來表現，不過粉彩畫家對女性的裸體或半裸體畫往往情有獨鍾。也許是因為用粉彩作畫時，上層的顏色可以很容易和底部的顏色混合，製造出非常細緻的色調與明暗效果。在帕拉蒙出版社所發行的辭典《藝術與藝術家》(Art and Artists) 中，我們找到以下的定義：

> 粉彩筆：一種作畫的顏料，原料包括乾燥的色料及凝固劑——通常是用阿拉伯膠。原料混合之後，放入模型，成形之後取出，成為如手指大小的細棒。用這些細棒在合適的紙上擦拭，就會釋出一層很細的粉末粘在紙上。粉彩筆有軟硬之分，「軟性粉彩筆」大量塗抹，就產生和用濃稠的繪畫顏料畫出的類似「厚塗法」(impasto) 的效果。「硬性粉彩筆」（和色粉筆類似）所產生的效果則和素描較為接近。

巴洛克時期法國的偉大粉彩畫家，像是拉突爾 (Quentin de Latour, 1704–1788) 和夏丹(Chardin, 1699–1779)，精通軟性粉彩筆的技法，已到了爐火純青的地步；他們完成的作品，具有偉大繪畫的特質。硬性粉彩筆比較常被用於習作。竇加 (Edgar Degas, 1834–1917)，有史以來最偉大的粉彩筆畫家之一，把硬性粉彩筆的效果發揮得淋漓盡致。雖然我們也知道，他主要是把粉彩當作一種素描的技法，而不是一種繪畫的工具。論到要用粉彩作完整的繪畫，軟性粉彩筆是當仁不讓。因為它的延展性強，又能夠容許（甚至是很方便的）直接在紙上混合不同的顏色。

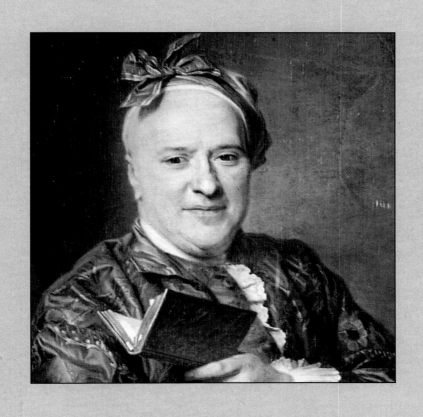

繪畫史上的粉彩畫

粉彩畫的前身

一想到粉彩，我們今天會認為它是一種可以讓人透過色彩作藝術表現的繪畫方式。其實這種觀念是到相當近代才在藝術史上出現的。

粉彩一直到1720年左右，才真正開始被人視為一種正式的繪畫工具，足以提供創作偉大畫作時所需要的一切資源。其實這和粉彩筆本身的特質有關。因為當時畫家開始重視素描，不再只視其為一種繪畫前的預備工作，他們認為素描本身就可以用來作為繪畫的表現。由於粉彩筆的特性和其他素描的工具十分類似，因此也就廣為流行。

對素描另眼相看的風氣，是在十五世紀文藝復興時期開始的。當時的畫家對於古代希臘、羅馬文化所富涵的人文特質，重新的加以發掘和肯定。由此又對人和自然產生了一種新的看法。也就是在文藝復興時期裡，透過局部的繪畫習作，大家才真正首次發現了人體的細部構造。而這些局部習作，正需要素描的圖像輔助。同時，由於繁複的哥德形式的發展，使畫家紛紛致力尋找新的技法來表現這種風格中豐富且變化多端的可能。到了十六世紀，義大利文藝復興的鼎盛時期（所謂的cinquecento），素描開始成為所有畫家必修的課程。大家運用當時所知的工具（墨水、鉛筆、炭筆、紅色粉筆、石膏），有時兩種或三種併用，把它們的功用發揮到了極致。在達文西(Leonardo da Vinci, 1452–1519)、安德利亞·德·沙托 (Andrea del Sarto, 1486–1530)、拉斐爾 (Raphael, 1483–1520)、米開蘭基羅(Michelangelo, 1475–1564)以及其他人的素描裡，我們首次發現到一些非常接近粉彩畫的特質 ── 他們用一些很有表現力的繪畫工具從事素描。米開蘭基羅有一幅局部習作就是最好的例子：這是他在1512年左右所完成，描繪聖母和聖嬰的習作。

雖然他們所使用的繪畫材料不盡相同，我們仍不妨視十六世紀義大利的偉大畫家為粉彩畫觀念上的開路先鋒，因為他們開創了一種類似粉彩畫的技法。

這種素描型式一直延續到巴洛克時期。巴洛克時期和文藝復興時期的界線錯綜複雜，很難劃分。舉兩個最有名的人物來說，拉斐爾和米開蘭基羅，以及十六世紀晚期所有的偉大畫家，他們其實都已經很接近巴洛克的美學。義大利的藝術發展，在十六世紀後期的三十餘年裡，在繪畫上傾向「造作華麗的風格」，最後發展成我們稱為矯飾主義 (mannerism) 的藝術運動，這些都不是偶然形成的。

圖3. 拉斐爾畫派，《維納斯與賽克》(Venus and Psyche) 的紅色粉筆局部習作，巴黎羅浮宮。

圖4. 達文西，《聖母、聖嬰與聖安妮、施洗約翰》(Virgin and Child with St. Anne and John the Baptist)，倫敦國家畫廊。

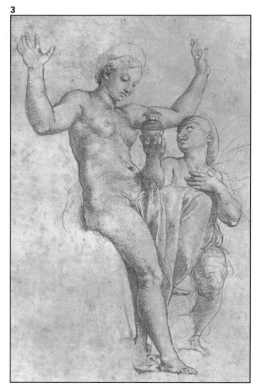

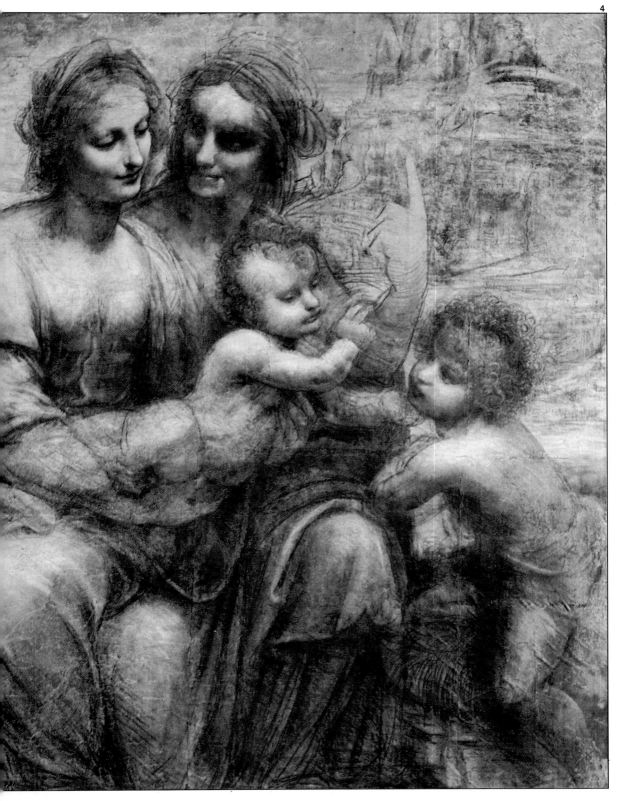

巴洛克時期

矯飾主義是巴洛克時期的先驅。巴洛克時期介於文藝復興時期和新古典主義之間，大約是在1600年到1750年之間。巴洛克時期的特徵是把想像、新奇的設計推崇到神化的地步。如果探究它的起因，一方面是十六世紀時的偉大畫家引起大家的對古代文物的仰慕，一方面是後人一直有持續研究的興趣。

巴洛克運動襲捲整個歐洲，到了這個時期的最後幾十年(1720–1750)，一些特殊的藝術特質，後來被稱為洛可可風格的，又開始在法國和日耳曼系國家中出現。

就是在這個稱頌繁複裝飾的時期裡，粉彩畫開始在藝術史的舞臺上出現。而且我們必須說，在威尼斯畫家羅薩爾巴·卡里也拉 (Rosalba Carriera, 1674–1757) 的手下，粉彩畫一登場，就作了一次十分精彩的亮相。卡里也拉的作品描寫出當時歐洲社會典型的浮華優雅。她最著稱的就是無比華麗的粉彩肖像畫，不過她同時也是一位傑出的纖細畫 (miniature) 和具象畫(figurative painting)畫家。

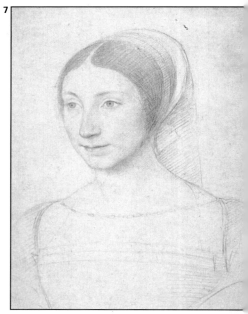

5

圖5至8. 上：巴洛奇(Barocci)，《老人頭部習作》(Study for the Head of an Old Man)，聖彼得堡郭米太奇博物館(Ermitage Museum)。下：卡拉契(Carracci)，《臥倒的死人》(Recumbent Dead Man)。紅色粉筆畫加上白色粉筆製造立體感。傑若斯·修茲收藏，紐約。右：尚·克魯也 (Jean Clouet)，《不知名女子的半身肖像畫》(Portrait of an Unknown Woman)，炭筆及紅色粉筆畫，倫敦大英博物館。下頁：科托納(Cortana)，《年輕女子之習作》(Study of a Young Woman)，阿爾貝提那畫廊，維也納。

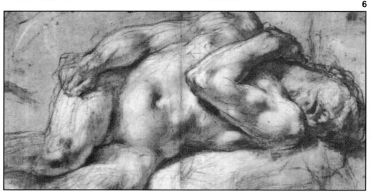

6

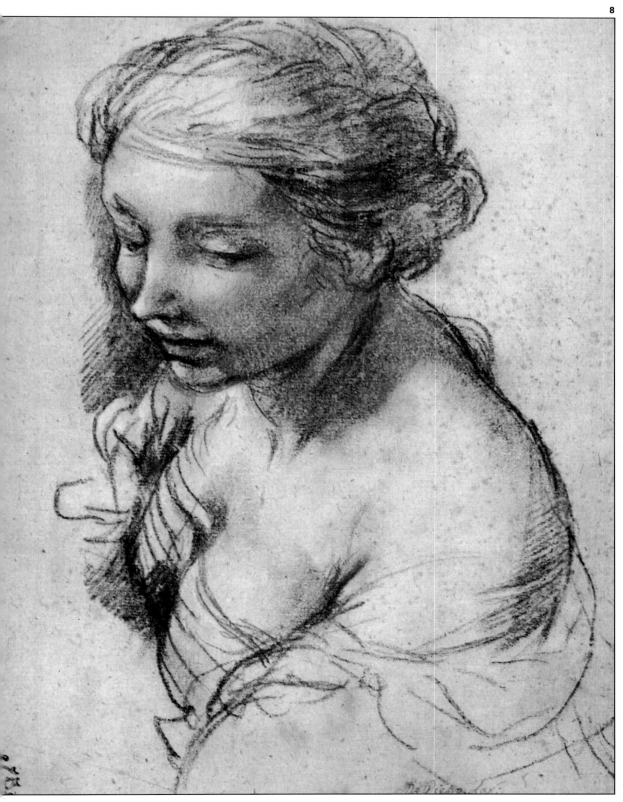

洛可可時期與粉彩畫的誕生

路易十五攝政時代，卡里也拉在法國的創作非常成功。她有一百五十件粉彩畫作品現在還保存在德勒斯登(Dresden)。與卡里也拉同時代的拉突爾是那個時期最著名的肖像畫家，他把同胞的浮華(一個個身穿華麗的絲緞)充分反映在肖像作品中。他所畫的人物總是對著我們微笑，彷彿要對我們說話。

在巴黎，人人對粉彩畫趨之若鶩。據估計，在1780年左右，這個城市裡有超過一千五百位的粉彩畫家。粉彩的細緻和法國人的性情恰如水乳交融，正好用來描繪一些顯赫出眾的人物，藉此也反映出那個世代的特徵。

凡是對粉彩畫著迷的人，都應該研究卡里也拉、拉突爾，以及和他們同時代的佩宏諾 (Perronneau，1715–1783) 這幾個人的作品。他們讓我們看到，粉彩畫可以滿足一個好畫家所有的要求。

談到歷史上這個時期，絕對不可不提華鐸(Watteau，1684–1721)。他非常景仰魯本斯(Rubens)，也是一位晏遊景像(fêtes galantes) 畫家。在他不勝計數的畫作以及華麗的紅色粉筆素描(其畫法筆觸具有驚人的現代感)當中，我們可以瞥見一種感歎人生無常，歡樂轉瞬即逝的憂鬱感。和他同時代的其他藝術家，包括布雪(Boucher)以及福拉哥納爾(Fragonard)，都留給我們許多傑出的作品，為那個極度重視奢華、裝飾的時代，作了忠實的見證。我們已經說過拉突爾是十八世紀法國最著名的粉彩畫家，他對這種工具可能發揮的技法，探究得最為深入。

雖然拉突爾在巴黎度過大半生，但對其粉彩作品收藏得最完整的地方，卻是在聖康坦(St. Quentin)，也就是他出生以及辭世之地。

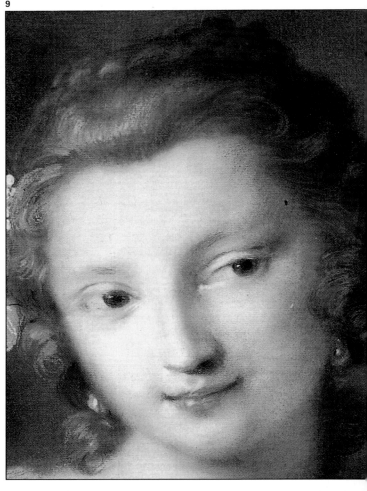

9

今天在聖康坦研究粉彩畫的人，可看到許多拉突爾的局部習作與素描，有些比他的肖像成品還更有啟發性。

拉突爾年輕時曾周遊各地，1724年起在巴黎定居——距卡里也拉於1719及1720年以粉彩肖像畫獲得輝煌的成果，中間不過只差幾年而已。接下來的六十年，拉突爾都在巴黎度過，由於卡里也拉所引發的粉彩畫熱潮，使他可以說佔盡了天時地利。他的肖像畫極盡優雅文飾之能事，有時幾乎已到了庸俗的地步——不過，這位畫家往往能將人物的性格準確的傳達出來，這一點總是讓賞畫的人留下深刻的印象。

圖9和10. （上圖）羅薩爾巴・卡里也拉，《繪畫的寓言》(*Allegory of Painting*)（局部）。下頁：羅薩爾巴・卡里也拉，《列布朗家的小女孩》(*Young Girl of the Leblond House*)，紙上的粉彩畫。

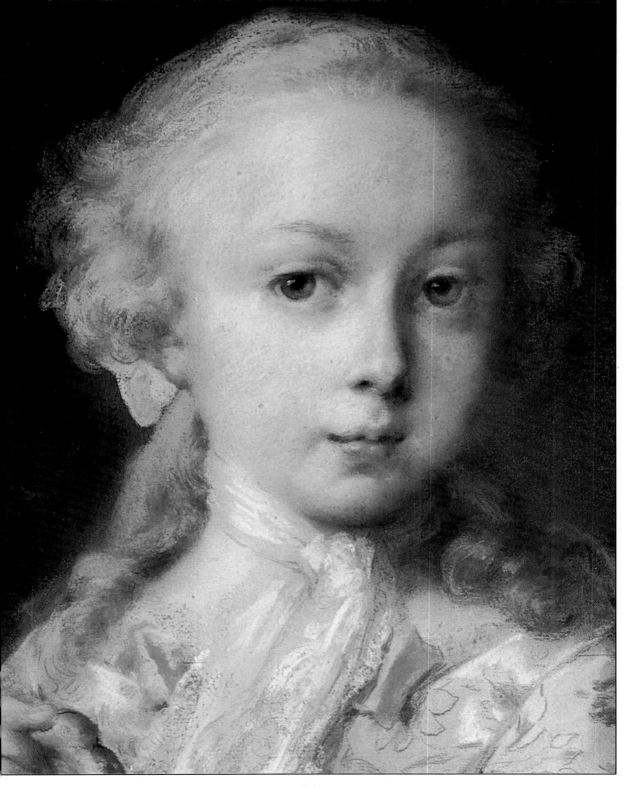

洛可可時期與粉彩畫的誕生

拉突爾凌駕於那個時期其他的肖像畫家之上，不僅因為技巧驚人，技法完美，也因為他有捕捉那個世紀之時代精神的雄心。他畫了一系列代表那個世代精神的名人肖像：達隆貝赫(D'Alembert)、盧梭(Rousseau)、薩松尼的莫利斯(Maurice of Saxony)，以及龐貝杜侯爵夫人 (Madame de Pompadour)等等。

在十八世紀中葉，優秀的肖像畫家此起彼出。以西班牙來說，文生特·波大尼亞(Vicente López y Portaña, 1772–1854)就是一位卓越的粉彩畫家及肖像畫家。1815年時，他的作品為他在斐迪南七世(Ferdinand VII) 跟前贏得首席宮廷畫家的職位。除了拉突爾、佩宏諾、波大尼亞之外，和這些人齊名的著名畫家還有查克·阿衛(Jacques André Aved, 1702–1766)，他是夏丹的好友。另外還有法蘭斯瓦·德魯也(François Hubert Drouais, 1727–1775)。德魯也的風格有一點多愁善感，他是布雪（他的父親）的學生之一，也是一位畫兒童肖像的專家。

佩宏諾是拉突爾唯一的勁敵。他遊遍歐洲，最後死在阿姆斯特丹。他作品的魅力，其中一例，就是下圖中著名的《女孩與貓》(Girl with a Cat)。

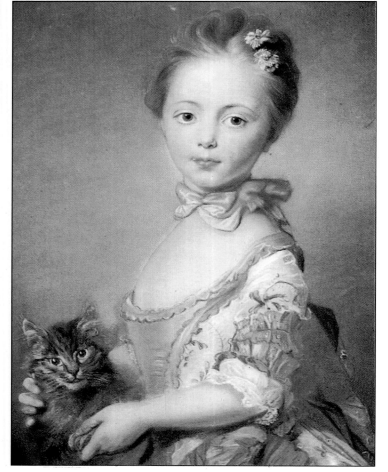

11

圖11. 佩宏諾，《女孩與貓》(Girl with a Cat)，倫敦國家畫廊。

圖12. 拉突爾，《迪瓦爾·德列皮諾瓦先生》(Monsieur Duval de l'Epinoy)，卡路斯特·固本齊昂博物館(Calouste Gulbenkian Museum)，里斯本。

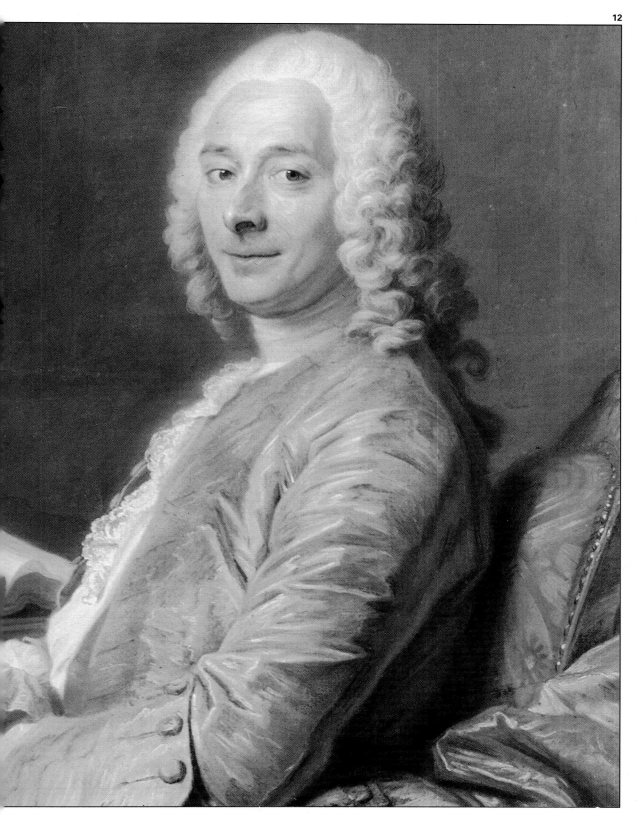

印象派

「印象派」這個字眼，第一次出現是在1874年，本來是用來講莫內 (Claude Monet)所展出的一幅油畫，名叫《印象：日出》(Impression: Rising Sun)。當時一位評論家帶著輕蔑的意味使用這個字眼，還把它延用到那次展覽中其他的畫作上面。這次展覽是由一個畫家、雕刻家，及版畫家所組成的社團推出的，其成員包括畢沙羅(Pissarro)、莫內、竇加、雷諾瓦 (Renoir)、希斯里 (Sisley)、塞尚 (Cézanne)等人。這些人的理念就是要脫離當時正式的、學院派的藝術。

這群畫家又稱為獨立畫家 (independents)或者戶外畫家 (plein air painters)。印象派是一種新的繪畫方式，但它並不只是技法上的革新，同時也引進許多新的繪畫題材，是學院派畫家嗤之以鼻，認為不登大雅之堂的。蜿蜒的林蔭大道、節慶時花園裡繽紛的色彩、低下階層的都市景觀——他們用嶄新的感覺、色彩觀念去看這一切，和學院派傳統無可避免的產生衝突。印象派畫家把色彩羅列並置，使得背景與前景、物體與陰影的邊界都混合在一起，以至於在表現上，「光」使形體的輪廓界線模糊、消失了。這實在是一種新的繪畫觀念。印象派試圖透過色彩的印象，重新把東西呈現出來，而針對這種觀念，粉彩可說是一種最理想的工具了。

當時有些畫家先用粉彩筆作速寫，之後再畫成油畫作品。另一些人，譬如竇加，則發現粉彩筆用起來最自在，而且用這種素材獲得了最佳的效果。竇加的粉彩畫是全世界最負盛名的，也是多虧了他，才能使得很多門外漢知道什麼叫粉彩畫，以及分辨出粉彩畫和其他繪畫（譬如水彩畫）之間的不同。

圖13. 竇加，《浴盆》(The Tub) (局部)，巴黎羅浮宮。

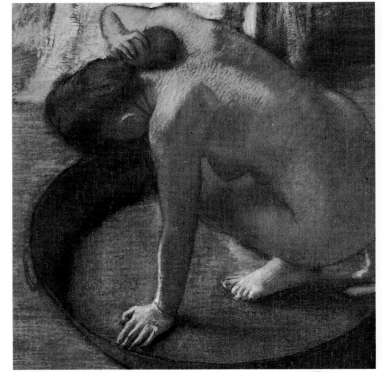

圖14. 下頁：竇加，《綁鞋帶的舞者》(Seated Dancer Tying Her Dancing Shoe)，巴黎羅浮宮。

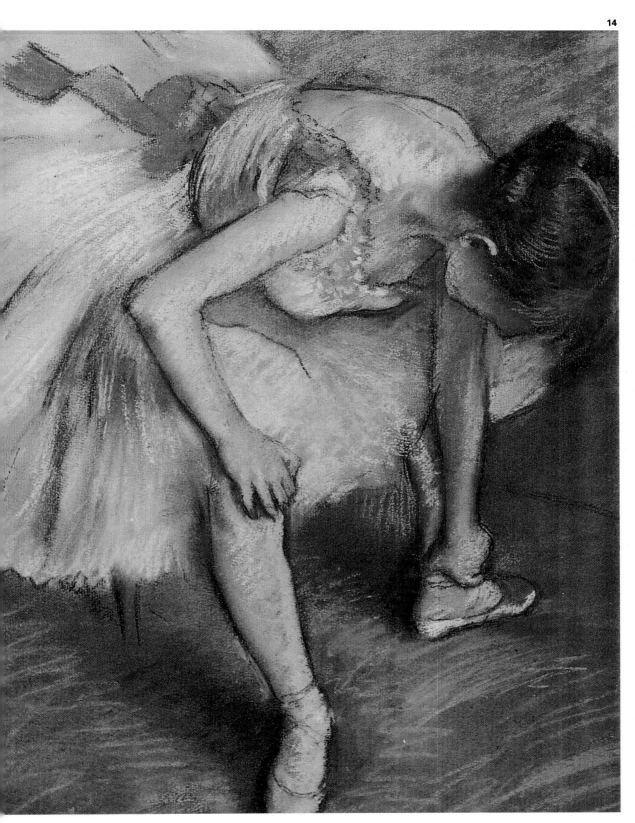

印象派

在印象派的粉彩畫裡面，色彩是用來作為光線的「導體」，其目的是透過粉彩的明度和活潑生動的特性，把一個形象清晰地表現出來，藉以喚起印象中的實體。印象派給繪畫世界下了嶄新的定義，也促成了現代繪畫的萌芽。不過，新的事物大家總是難以理解。

促成印象派運動一些最重要的畫家包括：瑪麗・卡莎特(Mary Cassatt)、布丹 (Boudin)、貝爾特・莫利索 (Berthe Morisot)、土魯茲一羅特列克(Toulouse-Lautrec)、巴吉爾(Bazille)等。論到對粉彩畫的貢獻，我們要特別提一提卡莎特。卡莎特1844年出生於匹茲堡。身為竇加的學生，她自己又發展出一套粉彩畫技法，純熟、敏銳地應用在女性與孩童一些美麗、溫柔的主題上。卡莎特和卡里也拉這兩位女畫家，都是拜粉彩畫之賜，讓她們發揮出非常富有女性溫柔的個人風格的筆觸，而得以名垂藝術青史的。

在印象派粉彩畫家的繪畫方式裡，我們會發現一種非常模糊的形象，幾乎就像幻影一樣。對於這個時期的畫家而言，繪畫藝術究竟代表什麼？為了瞭解這一點，不妨引用一下柯洛(Corot)說的話：「藝術上的美，是沈浸在我們得自大自然的第一印象之中的一種真實。」

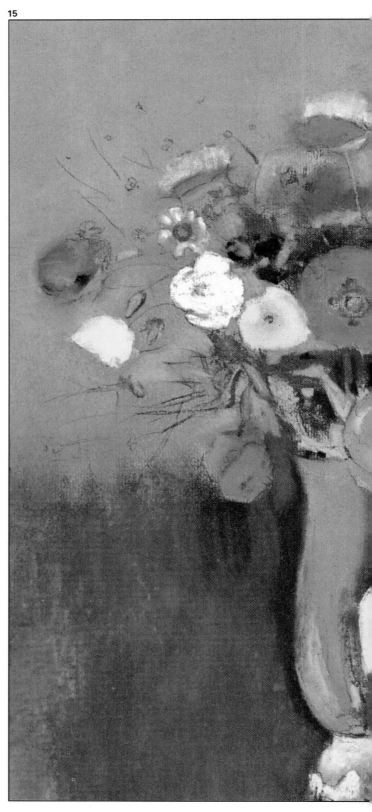

圖15. 歐迪隆・魯東(Odilon Redon)，《長頸瓶中的野花》(Wildflowers in a Long-Necked Vase)，巴黎奧塞美術館。

圖16. 羅特列克，《梵谷畫像》(Portrait of Vincent van Gogh)，阿姆斯特丹市立博物館。

圖17. 瑪麗・卡莎特這位出眾的粉彩畫家，在這幅名為《母親與孩子》(Mother and Child)的畫中，展現了溫柔的感性，芝加哥藝術中心。

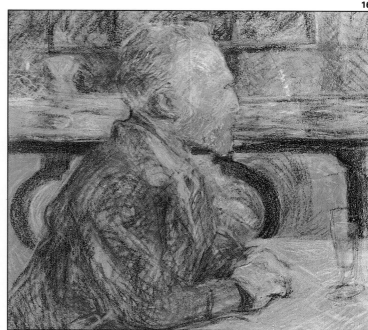

16

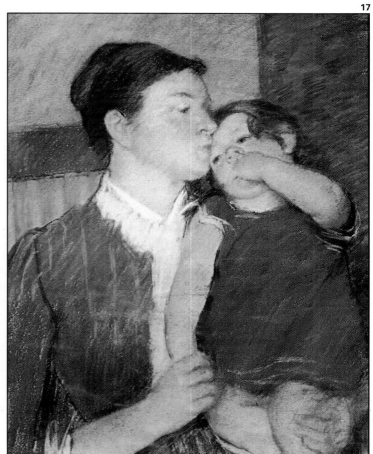

17

二十世紀

二十世紀的粉彩畫家好手如雲。由於要從全世界眾多的粉彩畫家裡挑出介紹的對象實在太難，因此我打算在以下幾頁的篇幅裡，介紹我的祖國——西班牙——一些對粉彩畫技法貢獻良多的畫家。1984年5月，民眾在巴塞隆納的林蔭大道(Ramblas)大排長龍，等著進入總督夫人官邸(the Palacio de la Virreina)。裡面正舉辦一場畫展，目的是向偉大的畫家、無與倫比的巨匠拉蒙·卡薩斯 (Ramón Casas Carbó, 1866–1932) 致敬。對許多前來參觀的人而言，場內展出的大批紅色粉筆和炭筆素描，簡直令人嘆為觀止。歐岡·米爾(Joaquín Mir, 1873–1940) 和歐岡·索羅拉 (Joaquín Sorolla, 1883–1924)這兩位偉大的西班牙風景畫家，他們的粉彩畫作無疑也是一樣。這兩位藝術家比任何人都瞭解地中海光線的奧秘，並懂得如何將它捕捉到他們的粉彩畫裡。

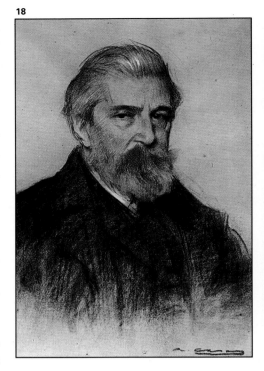

圖18. 拉蒙·卡薩斯 (Ramón Casas Carbó) 所繪的粉彩自畫像。

圖19. 歐岡·米爾，《粉彩風景畫》(Pastel Landscape)，列瑞寧(M. Lerín)收藏，巴塞隆納。

畫家與年代	1675	1685	1695	1705	1715	1725	1735	1745	1755	1765	1775	1785	1795
羅薩爾巴·卡里也拉													
華鐸													
拉突爾													
佩宏諾													
安東·蒙斯													
福拉哥納爾													
文生特·波大尼亞													
竇加													
歐迪隆·魯東													
瑪麗·卡莎特													
拉蒙·卡薩斯													
歐岡·米爾													
畢卡索													
歐岡·索羅拉													
法蘭西斯·塞爾拉													

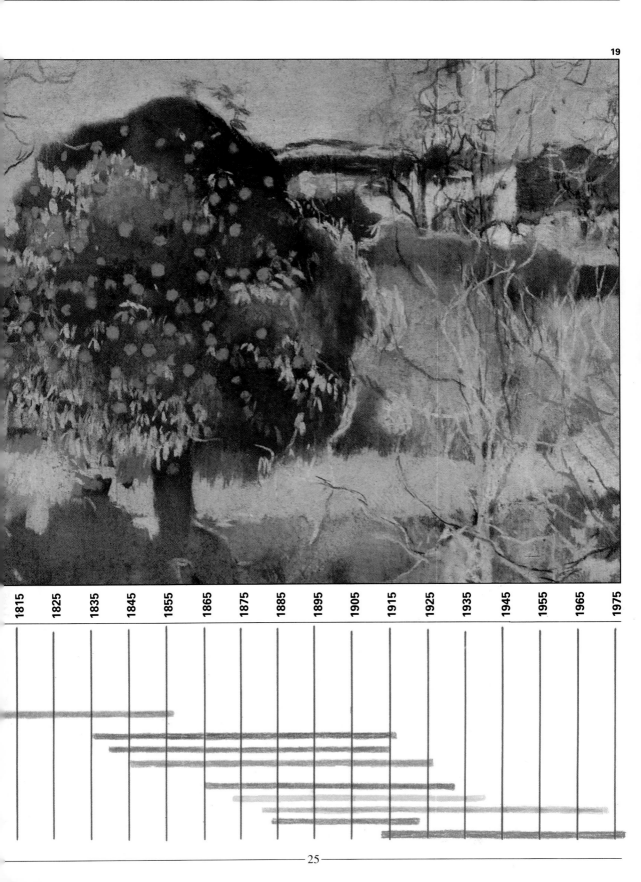

圖20. 法蘭西斯·塞爾拉用炭鉛筆與粉彩筆所繪的素描。

有些題材和模特兒所散發出來的柔美，需要畫家表現另一種的溫柔：細緻、輕柔的色彩。這就是法蘭西斯·塞爾拉 (Francesc Serra) 在其粉彩畫中展現出來的理念。這位畫家最擅長使用線條和色彩，將平常生活中最純真、感性的詩意轉化成粉彩畫，使他的作品中，充滿了

20

一種溫馨的喜悅。塞爾拉是一位偉大的設計家及畫家，可以和影響他的一些大師相比，如：安格爾 (Ingres)、柯洛、竇加。他最擅長畫女性肖像，用大膽的前縮法 (foreshortening) 畫出全身；而且他的人像畫充滿了個性，這些特色不僅是技法上的範例，也充分展現出他對繪畫的熱愛。這一切，除了本身的天分之外，也由於他具有一種自我反省的特質。

不過本世紀最響亮的名字，也許要算畢卡索 (Picasso, 1881–1973)。畢卡索生在馬拉加 (Malaga)，父親是一位謙虛的藝術教師。他所受的藝術訓練開始於充滿現代風格的巴塞隆納，完成於巴黎——他就是從這個都市而開始揚名全世界的。畢卡索的粉彩畫第一次大規模展出是1901年春天在巴塞隆納的薩拉·巴瑞斯 (Sala Pares)。這些作品造成很大的轟動，偉大的尤特里羅 (Utrillo) 為此寫了一篇著名的評論。在這些畫作裡，畢卡索用粉彩給不同的區塊塗上截然分明、毫不模糊的顏色。大片大片的紅、黃、綠、藍、藍紫佔據了大部份的畫面，沒有其他中間色調，呈現出那種典型的巴塞隆納現代主義份子所特有的審美觀。這個圈子的同道，後來在歷史上被稱為四隻貓 (Els Quatre Gats)。其中畢卡索酷愛使用的，就是俗稱kitchen blue的深藍色。畢卡索的女性人像畫中，混合了優雅與冷酷——這無疑是受到一些巴黎藝術圈的影響。沒有人像畢卡索這樣徹底的改變了繪畫藝術的觀念。和喬托 (Giotto)、米開蘭基羅，以及貝尼尼 (Bernini) 一樣，他是一個站在新紀元開端的人。

圖21. 畢卡索，《自畫像速寫》(Sketch for a Self-Portrait)，私人收藏，法國。

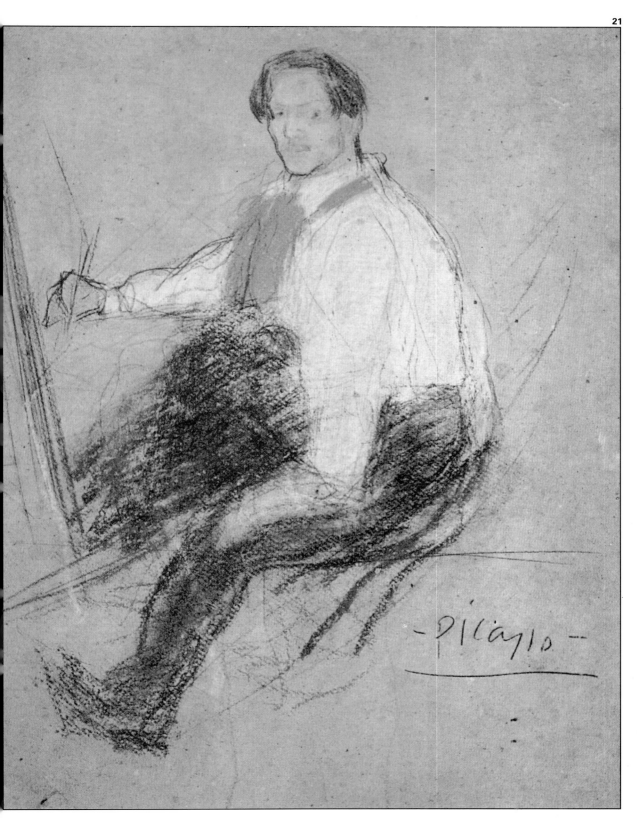

當代粉彩畫家

這裡選了幾幅傑出的粉彩畫家的作品，每一幅都有截然不同的風格。這些畫家的差異，更展現出粉彩確實有能耐變化出各種樣貌，從若隱若現的透明感到粗獷豪放的筆觸都難不倒它。艾米莉亞·卡斯塔聶達(Emilia Castañeda)所描繪的主題，總是籠罩在一片抒情的、追求感官之美的、自我的世界裡，所表現出來的，幾乎是一種醉夢幻影般的人生觀。富恩特塔嘉(Fuentetaja)和她恰成對比。他的超高度寫實主義創造出強而有力、酷似照片般的形像——刺激、動人、但又不失溫婉。喬安·馬第(Joan Martí)又形成另一種的對比。這位傑出、勇氣十足的粉彩畫家，慣用活力充沛的線條作畫，具有高超的品味和行家風範。

面對這些風格迥異的畫家，實在讓人不知該如何選擇才好。當我們無所適從時，要想到，路是無窮無盡的，重要的是必須開始走；從每位畫家身上都學一點——不論是古代的大師或現代的名家。彩筆就在手邊，問題只在於要不要讓自己接受它的誘惑、用它作畫。

很多畫家發現，粉彩就是他們最恰當的表現工具。另一些人則同時兼用油彩和壓克力。無論如何，最有趣的事，就是親身去探索、挖掘：一名女子背部的倩影、一張縐巴巴的床單的褶痕、清晨的曙光、或是一朵小花，在這些事物中，有萬千的變化等待你去掌握。

看到像本頁中的作品，這些不同的人像畫畫風，讓我們既想走古典、學院派藝術的路，又想大膽把它丟棄。只要經過良好的訓練，我們就會有能力把不適合自己的東西拋棄，走出自己的路來。

22

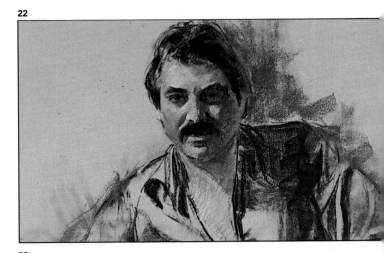

23

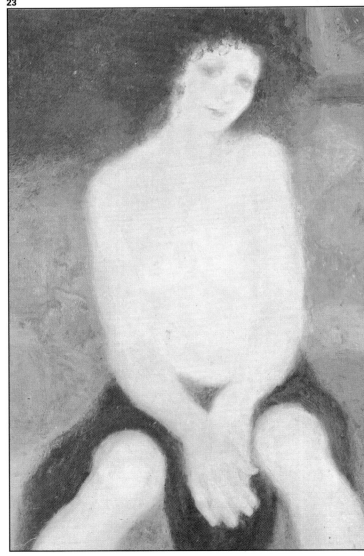

圖22至24. 三幅範例,看出粉彩提供畫家無限寬廣的天地,可以自由的表現自己的藝術情操與風格。左邊:一幅是喬安·馬第所繪遒勁的粉彩畫。左下是艾米莉亞·卡斯塔轟達的抒情詩意;右圖為富恩特塔嘉的超高寫實主義畫作,幾乎宛如攝影一般。

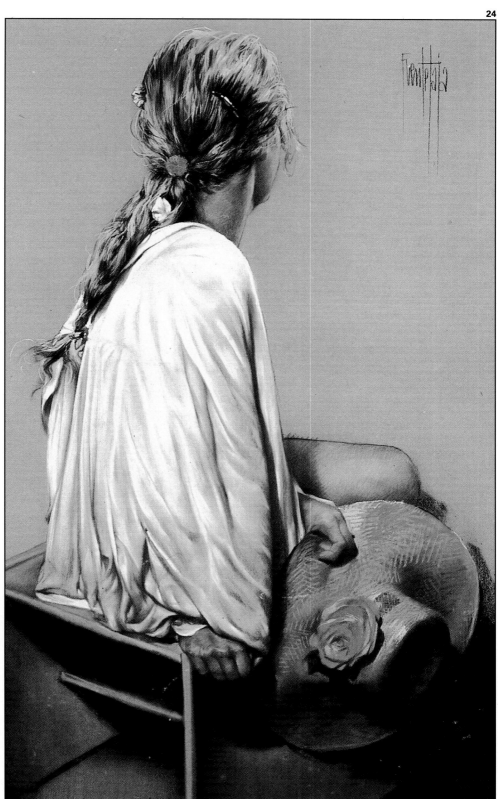

當代粉彩畫家

粉彩，也可以運用在各種平面藝術，尤其是廣告和各種插畫裡面。我們在一些專書裡，可以找到許多很美的範例，特別是一些美國藝術家的作品。

這些專書收集了各種最複雜精巧的作品，有的使用噴筆筆法，有的使用超現代畫法——在其中，粉彩插畫呈現出一種新穎的風貌，讓人看見藝術家的想像力竟可以運用這種媒材發揮到如此驚人的地步。很多現代粉彩插畫被納入偉大繪畫作品的行列，它們畫法之大膽、原創性之強，往往叫人歎為觀止。

圖25至28. 下圖,鮑伯·格雷漢(Bob Graham)所作的插畫刊於《肖像畫專刊》，1982年出版。右上，凱倫·麥當勞(Karen M. McDonald) 為TWA所作之插畫，刊於《大使雜誌》，1983年。右下，比爾·伊凡斯(Bill Evans) 所作的插畫，刊於《記錄紀念冊》，1983年。下頁：粉彩畫最具特色的混色技法可以製造照相般的效果，這幅插畫就是一例。

26

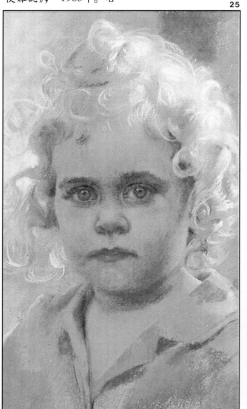

25

27

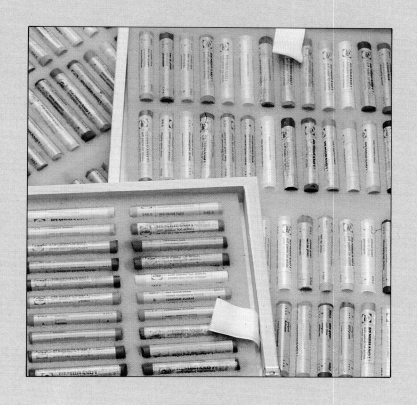

材料與工具

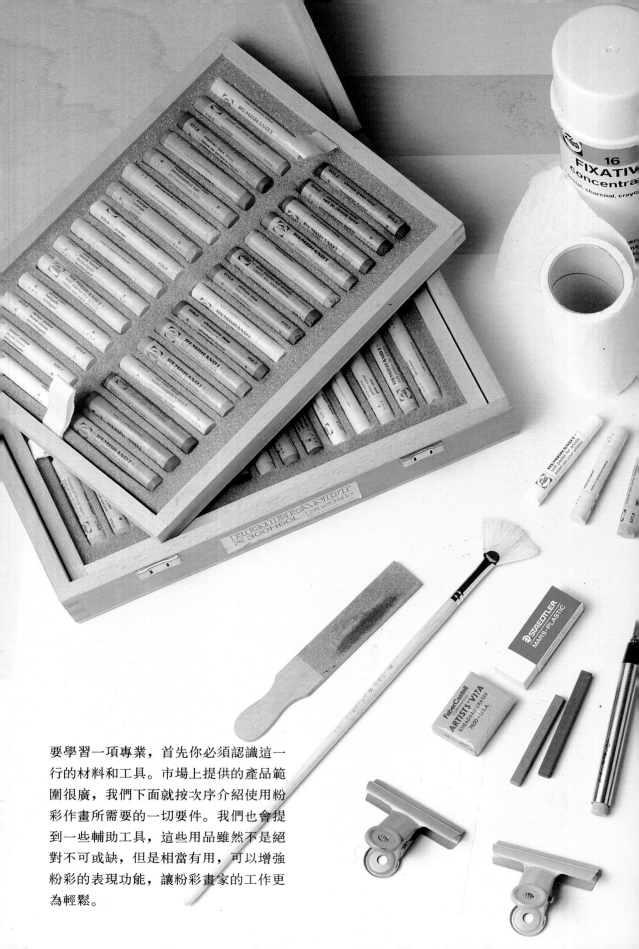

要學習一項專業，首先你必須認識這一行的材料和工具。市場上提供的產品範圍很廣，我們下面就按次序介紹使用粉彩作畫所需要的一切要件。我們也會提到一些輔助工具，這些用品雖然不是絕對不可或缺，但是相當有用，可以增強粉彩的表現功能，讓粉彩畫家的工作更為輕鬆。

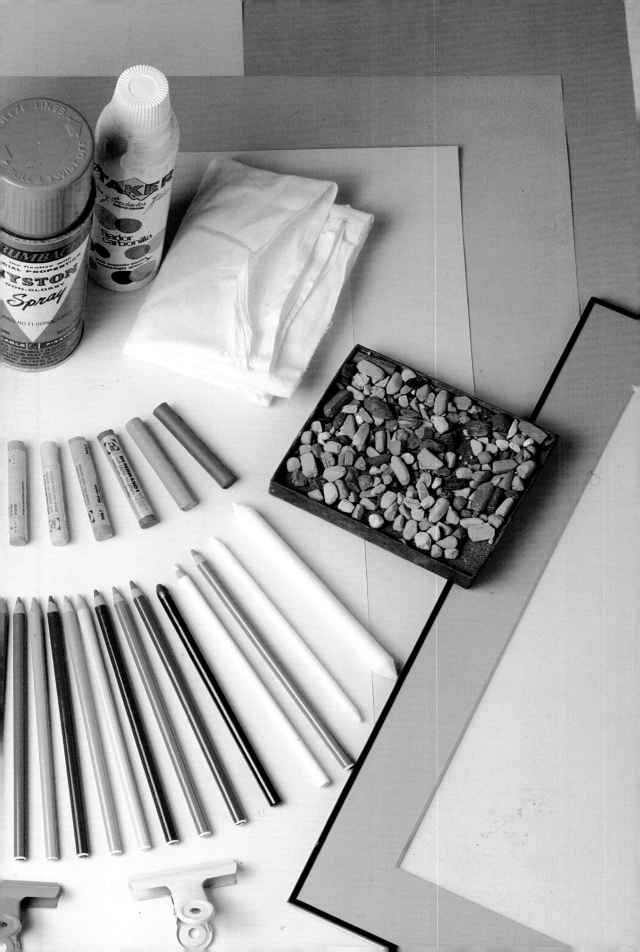

畫室

在開始描述粉彩畫的工具之前，我們要先談談畫室的問題，因為我們要在這裡展開藝術探索之旅。我相信畫家的畫室，必須是他的至聖所，一個他可以和他的藝術及夢想獨處的地方。畫室必須就要像那樣，即要符合畫家的夢想──不論是基本的擺設、附加的細件、材料和工具的取得等等。正因為它是如此個人化，要作一個「標準畫室」的描寫，就成了一件自相矛盾的事。不過，有一些工具以及一般的工作條件，還是必須要提一下，至少讓每個人可以根據這些基本要件加以修改，以符合自己的品味和偏好。首先，讓我們指出，畫室並不需要奢侈、浮華的用品，可是它應該散發出怡人的氣氛。因為就廣義而言，「畫室」就是你生活的地方。如果你非常舒適自在，靈感（我寧可稱它為「工作的慾望」）也會比較自由地湧現。顯然，良好的照明是一項基本的要求。對慣用右手的畫家，

圖29. 我發現背景音樂讓人心情平靜，可以幫助我作畫。

29

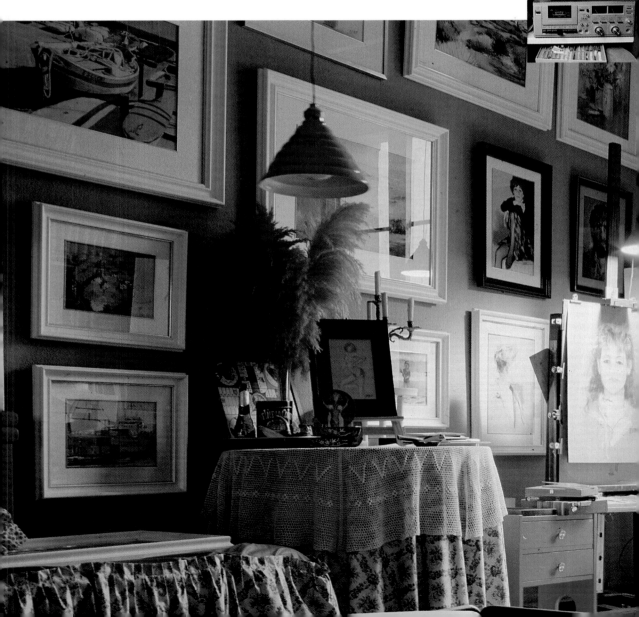

圖30. 畫室要成為一個舒適宜人的地方，並不一定需有奢華的擺設或寬敞的空間。真正重要的，是要散發出一股「作畫」的氣氛，以及表現出畫家本身的個性，他才是賦與工作室生命的人。畫室使用愈久愈能產生自己的性格；這性格是累積出來的，是畫家逐漸留下來且與它分享的東西。

必須有從左邊照來的自然光線，對慣用左手的人則恰恰相反。此外當然還應該有足夠的人工燈光，天黑時也可以工作。你也需要好的背景燈光，還要一盞100瓦的聚光燈好直接投射到你的畫上。

畫室的傢俱完全視可用的空間而定。從最基本需要的（一張桌子、一張額外的桌子或書桌、一些架子和椅子、一個裝大型硬紙夾的置物架 —— 可以把原稿和紙張放在硬紙夾裡），到舒適的沙發、有扶手的椅子等等，有無數的可能。

最後，有一點純屬個人的意見：對我而言，畫室一定要有一套好的音響才算完整。音樂（我重申，這是我個人非常主觀的意見）可以平撫心靈，是一項助益匪淺的背景要素。

小幅的作品可以放在你的大腿上畫，或者放在工作檯上，只要有一塊硬紙板或者木板可以把畫紙固定住就可以了。

可是作品的大小只要一超過14×17英寸(DIN A3)，就非準備一個「可靠的」畫架不可了。

我們強調「可靠」這兩個字，是因為要警告你，如果使用不堅固的畫架，輕輕一壓就東搖西晃（粉彩筆在畫的時候，是得用點力的），那可是一種折磨。不論在戶外或在畫室，使用品質好一點的畫架是值得的。

畫架有很多不同的種類，也有各種不同的品質，從最簡單到最複雜的都有。這裡所介紹的範例已經綽綽有餘，不過不論你選擇那一種畫架，都應該要有一個額外的托盤，可以放置粉彩筆盒以及所有必須使用的材料。只要稍用技巧，自己做一個並不困難。大型的畫室用附有輪子的畫架可以自由移動，另外有些畫架本身還配有照明系統。對小型畫室來說，三腳畫架（就像一些學校裡面用的）是非常實用的,因為可以調整不同的角度。

如果必須推薦一種畫架在戶外使用，我會傾向選擇盒型畫架，這種摺疊式的器材，把畫架本身和存放必須用品的盒子合併在一起，非常巧妙。三腳畫架原本是為油畫而設計的，不過很容易可以修改成符合粉彩畫的需要。但是每次搬動過後，或是摺疊又打開的時候，都要注意把每個部位都調整好，免得作畫的時候會搖搖晃晃。

31

圖31. 盒型手提式畫架的盒子。經過改裝，以便攜帶大量粉彩筆外出使用。

圖32. 這是一種傳統的手提式外出用畫架。它有一個可摺疊的三角架，以及一個外加的支撐畫板的裝置。請注意圖中的畫架還有一個可移動的支撐托盤的裝置。

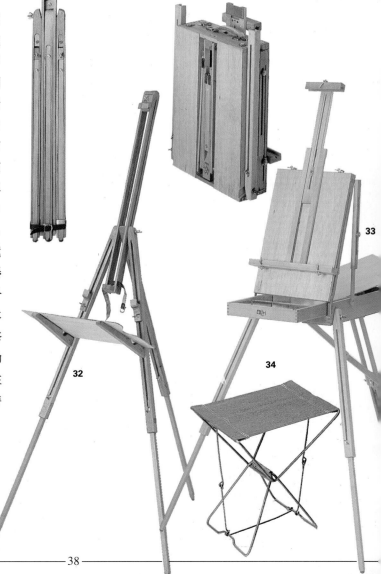

32 **33** **34**

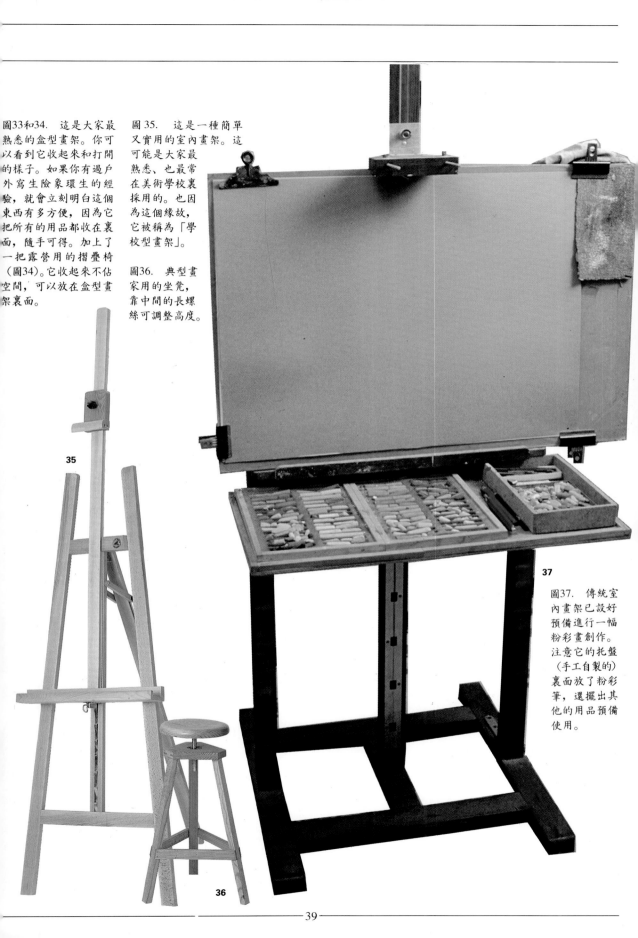

圖33和34. 這是大家最熟悉的盒型畫架。你可以看到它收起來和打開的樣子。如果你有過戶外寫生險象環生的經驗，就會立刻明白這個東西有多方便，因為它把所有的用品都收在裏面，隨手可得。加上了一把露營用的摺疊椅（圖34）。它收起來不佔空間，可以放在盒型畫架裏面。

圖35. 這是一種簡單又實用的室內畫架。這可能是大家最熟悉、也最常在美術學校裏採用的。也因為這個緣故，它被稱為「學校型畫架」。

圖36. 典型畫家用的坐凳，靠中間的長螺絲可調整高度。

圖37. 傳統室內畫架已設好預備進行一幅粉彩畫創作。注意它的托盤（手工自製的）裏面放了粉彩筆，還擺出其他的用品預備使用。

粉彩畫一般是畫在單色的高級紙上，譬如坎森(Canson)或者安格爾(Ingres)紙。我說「一般」，因為也有可能畫在其他材料上，譬如前人所使用的某些絲綢或天鵝絨，如一些顏料很容易覆蓋上去的布料。今天我們有各種色調、各種紋理、品質超凡的紙張，可以按我們計畫創作的作品，選擇一張最合適的畫紙。我們可以從紙張所提供的背景顏色開始著手，選擇與主題配合的畫紙。譬如畫海景，最好是用冷色調的紙，像是藍灰色。如果畫人像畫，就應該從赭色或者泥土色系中選擇一張暖色的紙，這樣是最合乎邏輯的了。

圖38. 高級的紙張上大都有製造商的戳記或商標，我們所舉的例子中，品牌名稱是用壓印或浮水印顯示的。

圖39. 適合粉彩畫的紙張樣本。
1. 巴西克(Basik)，130克
2. 斯克勒(Schoeller)
3. 粗面水彩紙
4. 加勒(Geler)粗面，250克
5. 蒙他爾(Montal)，250克
6. 瓜羅(Guarro)水彩紙，240克
7. 安格爾，108克
8. 坎森，160克

最廣受採用的就是與安格爾紙，在美處都可以買到。
圖40. 各家廠商給我們各色紙畫，滿目。這裏所拍攝上等的安格爾紙。

38

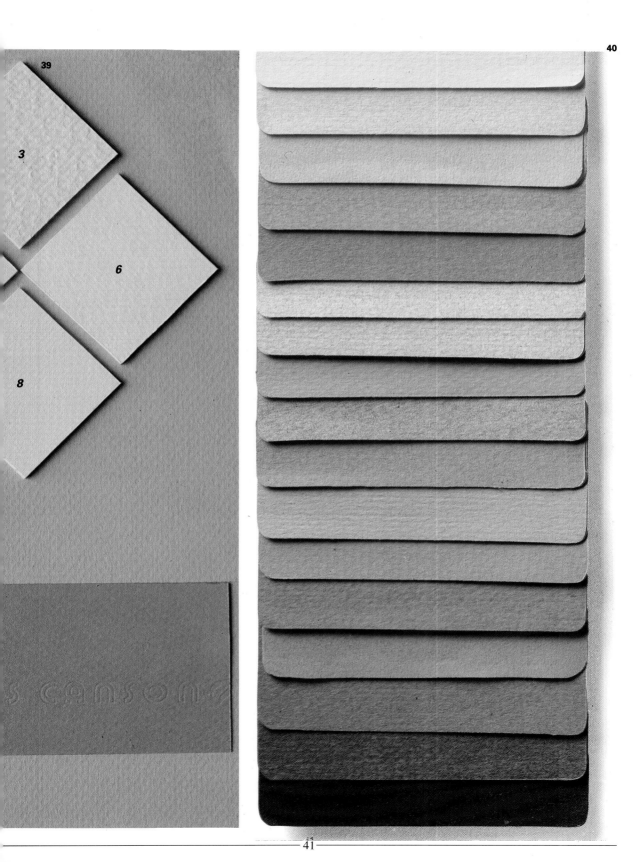

粉彩筆

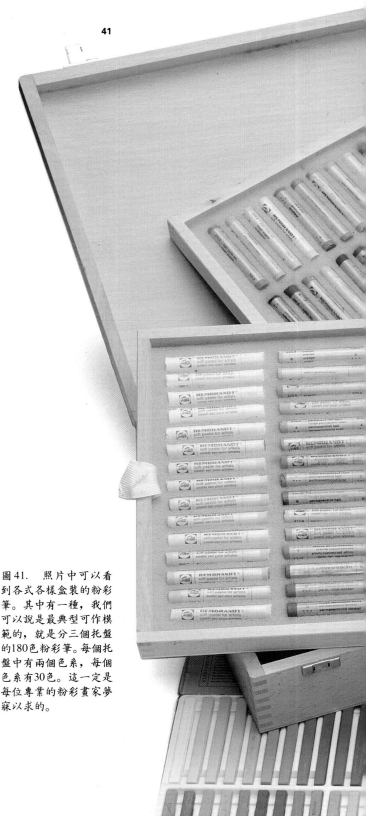

現在到了和本書的主角 —— 粉彩筆會面的時候了。它是一種固體的顏料，比色粉筆軟一點點，平常是做成圓柱形的短棒，直徑大約1公分，長約9公分。把短棒在紙張表面上用力擦拭，粉彩筆的粉末就會存留在紙上，滲進紙的纖維裡。

粉彩筆的顏色是不透明的，可以加以混合，也可以一層一層加上去。因此它可以在塗過暗色的地方加上淺色（畫家常常會這麼做），也可以在淺色的地方加上暗色。但用粉彩筆作畫最大的特色，是在於它可以非常輕鬆的加以推揉混色（最好是用手指）， 做出最高品質的陰影與光亮效果。

粉彩筆怎麼賣？讓我們這麼說吧，一些最好的廠牌都提供各種不同的組合，滿足各種不同的需求以及各種不同的經濟預算。從12色紙盒裝的，到180色的豪華精裝盒，粉彩畫家任何的問題，都可以獲得解決。18色、 24色、 36色、 48色的都有，對大部份的粉彩畫家而言，通常這些就夠用了。而且隨時還可以單支零買，再補足、調整或者擴充某個色系的顏色。

有一件重要的事必須知道，中盒的粉彩筆——20至60色——分為兩種色系：F（指figure，人像）色系，組合了適合人像畫的顏色，還有 L（指 landscape，風景）色系，是適合風景畫的。

圖41. 照片中可以看到各式各樣盒裝的粉彩筆。其中有一種，我們可以說是最典型可作模範的，就是分三個托盤的180色粉彩筆。每個托盤中有兩個色系，每個色系有30色。這一定是每位專業的粉彩畫家夢寐以求的。

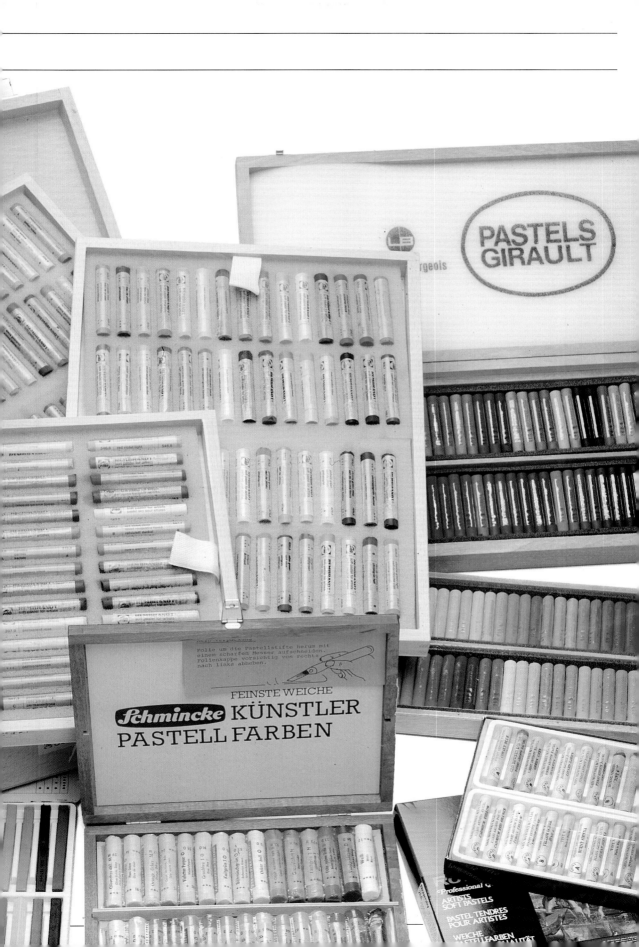

粉彩筆

粉彩筆有好幾家很好的廠牌，每一種都可以畫出很棒的效果。不過，由於習慣，或者偏好某些色度、色系的緣故，通常每個畫家都會傾向專門購買某一個牌子。譬如我最常用的是林布蘭(Rembrandt)粉彩，這是由泰連斯(Talens)廠商所製造，當然其他廠牌的粉彩筆也同樣可靠。一些大的廠牌提供的色系都非常齊全，一旦你開始熟悉、喜歡上某種牌子，就不太可能會再去試驗其他的。還有就是，有些廠牌在某些國家特別暢銷，不過普遍暢銷並不一定保證品質就最好。習慣用一種牌子的好處是，你會對每個色系中大部份的顏色都很熟悉。這一點碰到某些狀況就顯得很重要了，譬如要補足一些色系、更換顏色，或是，最重要的，當你想按照自己的需要組合一個特別的、以冷色或暖色為主的調色盤，而且通常帶有你自己個人的特質。我們往往會對一些顏色情有獨鍾，而且

為每一種顏色選一系列深淺不同色調的粉彩筆。至於愛上它們的原因，是根據自己過去對色彩的經驗，而且往往是一種對色彩的驚豔，第一次用時就愛上了它。之後，你一定會組合出你自己的調色盤，而且只在很特殊的情況下，才會增加新的顏色；不過每當你增加新顏色，而且結果很滿意時，你會有一種感覺，深信自己真的是完成了一件重要的事。除了特殊狀況外，某些顏色的粉彩筆總會用得特別久。舉例而言，深紅色、黃色和藍紫色等，都只是一些特別的地方才會用到，因此一支深紅色的粉彩筆可能用上好幾個月。另一方面，綠色、藍色、土黃色等等，消耗的速度卻非常驚人，我們就必須單支單支的補齊。白色的用量也很大，跟油畫裡用的不相上下。專業的粉彩畫家一般都有好幾盒粉彩筆，最大盒的在畫室用，另外一盒戶外用，也許還有一盒放在口袋，隨身攜帶。

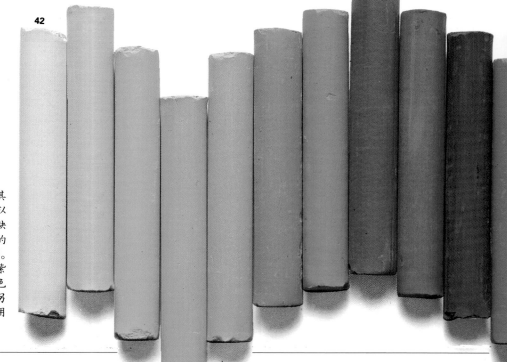

42

圖42. 三十種膚色其中的一部分是畫肖像以及一般人像所不可或缺的。原本有非常完整的暖色調，分為兩個系列。當然，綠色、藍色、紫色這些常用來加強膚色效果的筆，就必須從另外一組的粉彩筆裏取用了。

圖43和44. 一盒由十五支半截的軟性粉彩筆組成的色盤，可以算是標準的裝備了（圖43）。另外一盒裝了三十支F色系（膚色）的軟性粉彩筆，供人像畫所用（圖44）。

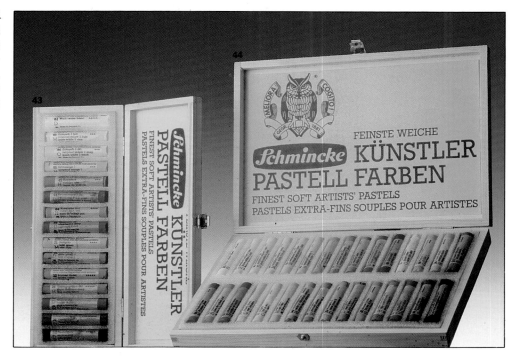

圖45. 這裏展示的容器裝了粉彩筆的整個色系，在專門的商店都可以買到。你已經看到了，要找不到你想要的顏色還真不容易。

圖46. （第46-47頁）粉彩筆的顏色表樣本，附有對應的號碼。

粉彩

畫家使用的最好的軟性粉彩
品級17
德國製造

註：色系中的星號表示耐光程度
*****：高／****：特優
***：優／**：佳
*：可

編號						
002 永固黃 1 檸檬 永固偶氮顏料	***					
003 永固黃 2 淺 永固偶氮顏料	***					
004 永固黃 3 深 永固偶氮顏料	***					
005 永固橙 1 永固偶氮顏料	***					
013 淺土黃 鐵氧化物	*****					
014 金土黃 鐵氧化物	*****					
016 膚土黃 鐵氧化物	*****					
017 橙土黃 鐵氧化物	*****					
018 焦黃 鐵氧化物	*****					
019 淺焦土黃 鐵氧化物	*****					
021 火山灰土 鐵氧化物	*****					
022 淺氧化紅 鐵氧化物	*****					
023 淺漁紅 鐵氧化物	*****					
024 深漁紅 鐵氧化物	*****					
028 淺橄欖土黃 鐵氧化物＋鉻氧化物	*****					
029 深橄欖土黃 鐵氧化物＋鉻氧化物	*****					
030 褐綠 鐵氧化物	*****					
032 深土黃 鐵氧化物	*****					
033 焦黃綠 鐵氧化物	*****					
035 焦褐 鐵氧化物	*****					
036 范戴克棕 鐵氧化物	*****					
037 深褐棕 鐵氧化物	*****					
042 永固紅 1 淺 永固偶氮顏料	***					
044 永固紅 3 深 永固偶氮顏料	***					
045 茜草紅 永固偶氮顏料	***					
046 洋紅 永固偶氮顏料	***					
047 茜草粉紅 永固偶氮顏料	***					
099 黑 碳黑	*****			001 白 鈦白	*****	

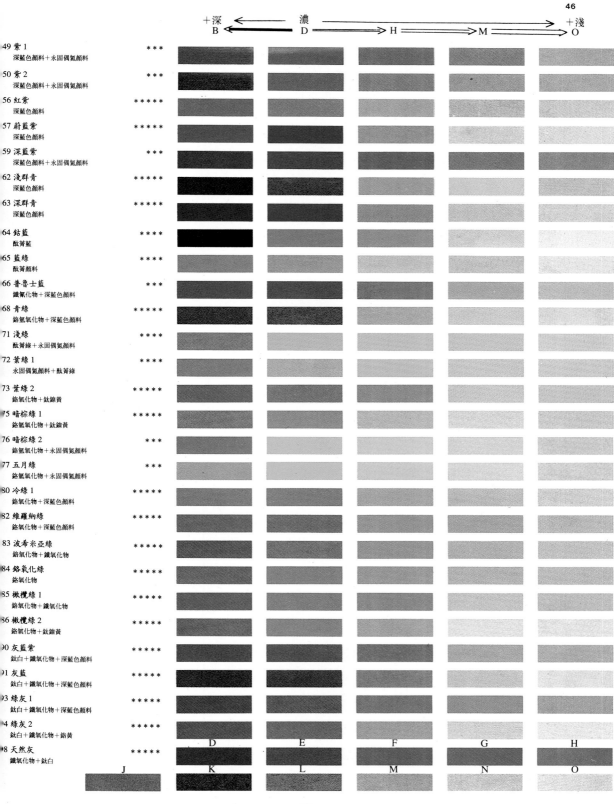

		+深 B ←──	── 濃 ──	──→ H	──→ M	+淺 O	
49 紫 1 深藍色顏料＋永固偶氮顏料	＊＊＊						
50 紫 2 深藍色顏料＋永固偶氮顏料	＊＊＊						
56 紅紫 深藍色顏料	＊＊＊＊＊						
57 蔚藍紫 深藍色顏料	＊＊＊＊＊						
59 深藍紫 深藍色顏料＋永固偶氮顏料	＊＊＊						
62 淺群青 深藍色顏料	＊＊＊＊＊						
63 深群青 深藍色顏料	＊＊＊＊＊						
64 鈷藍 酞菁藍	＊＊＊＊						
65 藍綠 酞菁顏料	＊＊＊＊						
66 普魯士藍 鐵氧化物＋深藍色顏料	＊＊＊						
68 青綠 鉻氫氧化物＋深藍色顏料	＊＊＊＊＊						
71 淺綠 酞菁綠＋永固偶氮顏料	＊＊＊＊						
72 葉綠 1 永固偶氮顏料＋酞菁綠	＊＊＊＊						
73 葉綠 2 鉻氧化物＋鈦鎳黃	＊＊＊＊＊						
75 暗棕綠 1 鉻氫氧化物＋鈦鎳黃	＊＊＊＊＊						
76 暗棕綠 2 鉻氫氧化物＋永固偶氮顏料	＊＊＊						
77 五月綠 鉻氫氧化物＋永固偶氮顏料	＊＊＊						
80 冷綠 1 鉻氧化物＋深藍色顏料	＊＊＊＊＊						
82 維羅納綠 鉻氧化物＋深藍色顏料	＊＊＊＊＊						
83 波希米亞綠 鉻氧化物＋鐵氧化物	＊＊＊＊＊						
84 鉻氧化綠 鉻氧化物	＊＊＊＊＊						
85 橄欖綠 1 鉻氧化物＋鐵氧化物	＊＊＊＊＊						
86 橄欖綠 2 鉻氧化物＋鈦鎳黃	＊＊＊＊＊						
90 灰藍紫 鈦白＋鐵氧化物＋深藍色顏料	＊＊＊＊＊						
91 灰藍 鈦白＋鐵氧化物＋深藍色顏料	＊＊＊＊＊						
93 綠灰 1 鈦白＋鐵氧化物＋深藍色顏料	＊＊＊＊＊						
94 綠灰 2 鈦白＋鐵氧化物＋鉻黃	＊＊＊＊＊		D	E	F	G	H
98 天然灰 鐵氧化物＋鈦白	＊＊＊＊＊						
	J	K	L	M	N	O	

每一種繪畫方式都需要一些輔助用品，有時候這些東西簡直和顏料本身一樣重要。有一些粉彩畫的輔助材料我們一定得認識，而且必須正確的使用，視為專業的一部份（不容忽視的一部份）。讓我們談談幾樣最重要的：

夾子：最好準備兩、三組不同大小的夾子，好把畫紙固定在木板上。

炭精蠟筆(Conté crayons)：白色、赭紅色、赤土色的，用來做初步的速寫以及描繪主題的輪廓。

炭精速寫鉛筆：與上述的顏色一樣，碰到輪廓必須比較精細、準確的時候使用。

紙筆：不同尺寸大小(兩三個就夠了)，有時候作品裡面有些地方不適合用手指做混色，可以用紙筆進行。

粉彩鉛筆：其筆芯基本成份和棒狀的粉彩筆是一樣的，不過稍微硬了一點點。

橡皮擦：一定要品質好的，除非是想把畫面弄濁、弄髒。塑膠橡皮擦可以用來清理圖畫裡的一些稜角，釐清一些界線。可揉式軟橡皮擦可以調整到合適的厚度，把不要的顏色去掉。

扇形刷（刷毛做成扇形）：當某些區域須重新加強深度，或者製造一些特殊效果時，用來清理這些區域，並擦去部份顏色。

除此之外，我們還得準備一堆碎布和紗巾，當需要抹掉多一點顏色時可以使用還可以清理粉彩筆和做大片的混色。

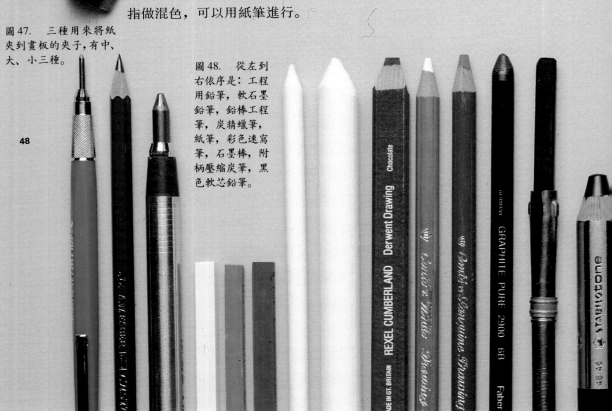

圖47. 三種用來將紙夾到畫板的夾子,有中、大、小三種。

圖48. 從左到右依序是：工程用鉛筆，軟石墨鉛筆，鉛棒工程筆，炭精蠟筆，紙筆，彩色速寫筆，石墨棒，附柄壓縮炭筆，黑色軟芯鉛筆。

圖49. 這些是粉彩筆的「近親」：一盒油性粉彩筆，以及一盒蠟筆。兩個小瓶子裏裝的是油性顏料的溶劑(松節油和純淨的亞麻仁油)，可以用它把粉彩筆溶解之後，用筆刷來上色。諸位可以了解，這又是另外一種技法了。

圖50. 可揉式軟橡皮擦和塑膠橡皮擦。這兩樣工具是畫粉彩畫絕對不可或缺的。

圖51. 粉彩鉛筆。這裡展示的是屬於專為肖像和人物畫所設計的色系。

圖52. 扇形筆，用來在一些必要修飾的細小區域進行局部的擦拭。

圖53. 滾筒式紙巾，可以用來進行深度的擦拭、清理粉彩筆，以及作大範圍的混色工作。

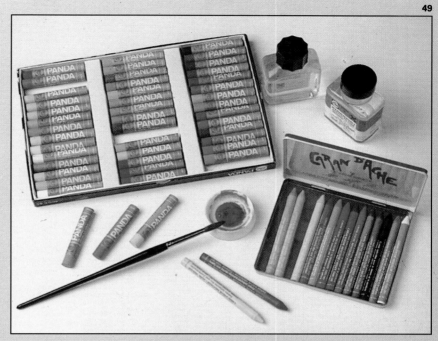

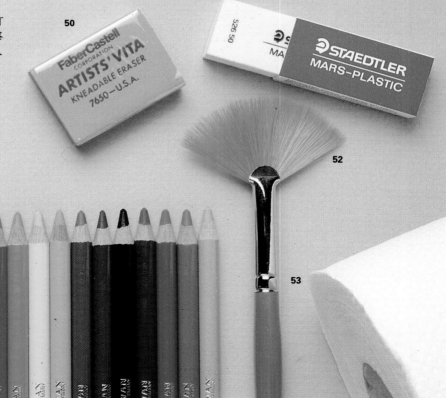

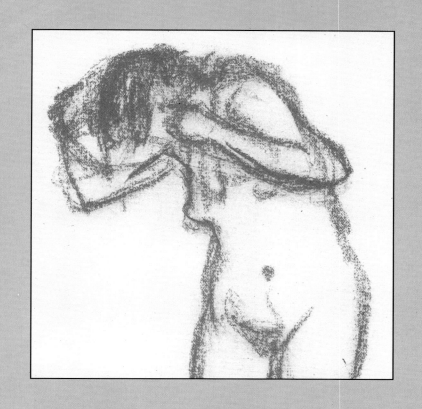

一般性的概念

素描是基礎

素描是繪畫的基礎。但是，要給素描下個定義，卻十分困難。如果我們說，素描就是運用線條和光影把看到的某個實物呈現出來，那麼就把素描這種藝術局限在「畫出既存實物的形象」裡面了。然而事實上，一件藝術作品可以（而且幾乎一向都是如此）把實物故意加以扭曲。不止如此，素描可以是綜合一些非具象的形體，一些只存在於畫家想像裡的東西。素描甚至可以是透過抽象的圖像、非文字的符號，而呈現一些概念。以上這些觀念，甚至還有其他更多的觀念，都可以用來界定素描這種活動和它的功效。不過，從實用的角度看，我們還是可以沿用比較學院派的定義：

素描是運用線條、光影，在平面上將所觀察的實物呈現出來。

根據學院派的傳統，一件藝術性的素描是經過以下這幾個階段而產生的：打底框、速寫、定輪廓和估量。一開始，每件素描都是嘗試做一種歸納，也就是把一些複雜的形體縮減成外圍的幾何線條，可能是平面的圖形（譬如正方形、圓形或三角形），或者是立體的圖形（譬如立方形、角柱形、圓柱形、圓錐形或角錐形）。我們說幫這件素描「打好了底框」，因為我們已經把組成描繪對象的諸多不同形狀，裝進一些「框框」裡，這些「框框」提供這幅素描一個基本的架構，也按著我們的觀察，呈現出它裡面各部位間的比例關係。以底框為起點，在底框的範圍以內，我們就可以根據主題的實際形狀做速寫，然後輪廓就會逐漸成形，最後就成為一幅清晰的素描，每個部位的界線都有清楚的線條標示。接著就可以準備給它畫上陰影了。

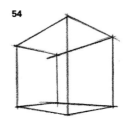

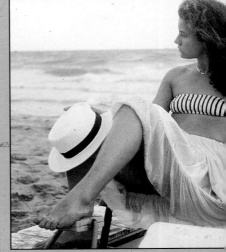

圖54. 打底框是指把複雜的形狀簡化，收在一些幾何圖形的外框中，這樣既為各部分的體積大小做了歸納，也建立了適當的比例。

圖55. 要懂得如何打底框，便要有足夠的「眼力」可以捕捉到模特兒身上有那些重要的點以及這些點與點之間的線條關係。在圖中，左腳、膝蓋和頭，是位於同一條直線上的三點。由這三點建構出來的三角形，讓我們得到這幅畫大體的底框。

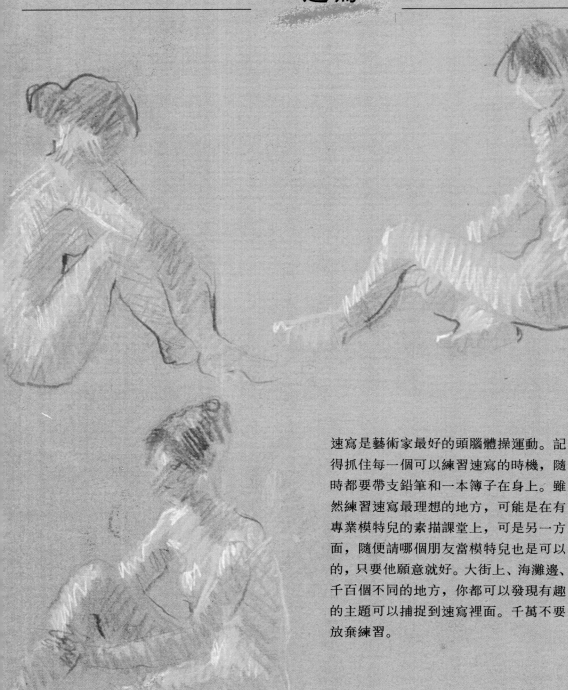

速寫是藝術家最好的頭腦體操運動。記得抓住每一個可以練習速寫的時機，隨時都要帶支鉛筆和一本簿子在身上。雖然練習速寫最理想的地方，可能是在有專業模特兒的素描課堂上，可是另一方面，隨便請哪個朋友當模特兒也是可以的，只要他願意就好。大街上、海灘邊、千百個不同的地方，你都可以發現有趣的主題可以捕捉到速寫裡面。千萬不要放棄練習。

構圖

在正式作畫之前，我們必須為所畫的題材在整幅畫的畫面裡找好位置。意即要決定,畫裡的每個組成要素要擺在何處。要做到這點，就必須考慮那裡是這幅畫旨趣所在的中心。我們要思索，怎樣讓觀眾的目光自動投注到我們最感興趣、最想強調的主題上面。我們必須為畫中所有的色塊找出一個巧妙的組織秩序。簡言之，我們必須設計構圖。實際做的時候，所謂組織色塊，就是嘗試把整個構圖簡化成一個幾何圖案，以提供導引，讓畫中各個要素按著構圖安排好位置（排列組織得當）。 如果在畫的中線兩邊，色塊所佔的空間是相等或者非常相近的，這個構圖就是「對稱」的。如果我們必須從中線兩邊不同的色塊當中去尋找平衡，這種就是不對稱的構圖。繪畫的構圖裡蘊含某種「結構」， 它是對應我們前面提到的幾何圖形所產生的。（這些幾何圖形常讓人想到某些字母。） 這兩頁所舉的例子裡，有三幅對稱的構圖（圖56、59和63），其中的結構是來自一個圓形、一個三角形與一個橢圓形的組合。不對稱的構圖（圖60、65），它的結構則是來自一些不規則的圖形。

56

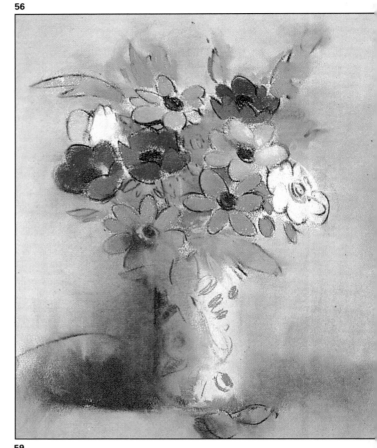

59

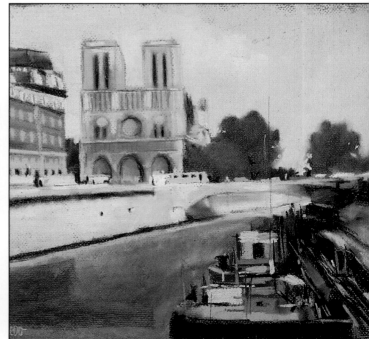

57

圖56至59. 圖56的花卉題材很明顯的構圖是以垂直對稱軸線為中心，圖中有很清楚的圓形結構（圖57）。圖59的巴黎街景也是對稱性的構圖，雖然比較不那麼顯而易見。請注意，不論以平行或垂直方向來看，中心軸線兩邊的空間與色塊都是均勻分配的。請參看它的三角形構圖（圖58）。

58

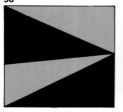

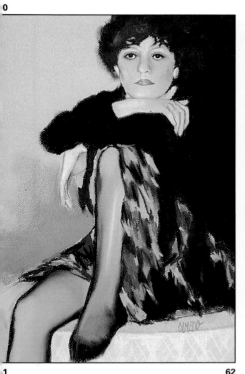

61

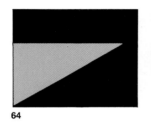

64

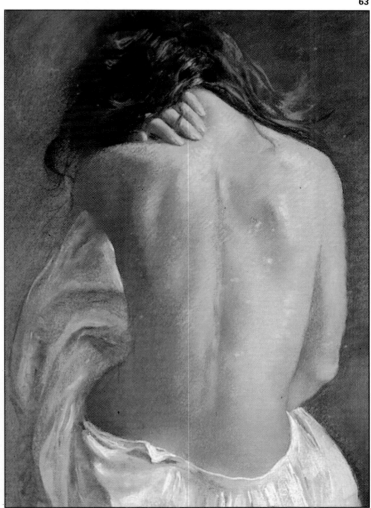

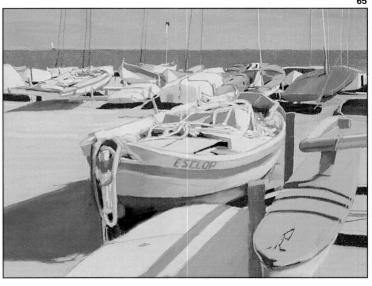

圖60和61. 這幅女
主人物畫所呈現的
結構，是L型構圖
的傳統結構。垂直
的色塊佔據了超過
一半的畫面，但又
藉著底部一塊橫向
的色塊來加以彌
補，強迫視線完整
的繞過整個主體。

圖62及63. 對稱的
圖形，循著橢圓的
形狀發展出整體的
結構。

圖64和65. 不對稱的構圖，
用色塊來彌補不均衡的感
覺。比較大的那個色塊（右
邊的船）佔據圖畫的右半部，
又由Z字型橫線左端的一些
小色塊來加以牽制平衡。

透視

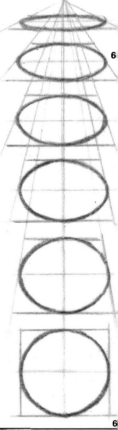

任何繪圖者或畫家，若想呈現出事物的寫實景象，就必須懂透視法，至少也要了解其中基本的法則，以及如何把它應用在自己的繪畫裡──即使僅止於直覺上了解的程度也好。

藝術家一定要明白一件事：事物的真貌，並不是我們眼睛所看見的樣子。視覺中看到的現象已經把物體的真相扭曲了。舉例來說，當我們看到兩條實際上是平行往前面一直延伸下去的直線，會覺得它們似乎在前面某一個點上合在一起了。我們把這個點稱為消失點(vanishing point)。就是這種似乎聚合在一起的現象，給予我們一種深度的感覺。從消失點的研究，產生了一些透視的法則，它們的目的，就是要找出一幅畫面，所有線條的消失點。透視法是一門非常複雜的科學，不過如果只求把其中的法則做直覺的應用，也可以把它簡化。

從「圖像平面」的觀念開始著手，理論上，圖像就是按照透視法成形在這個平面上。（實際上，這就是素描的任務。）然後讓我們再加上地平線的觀念，也就是在畫面中，眼睛直視時，通過眼睛正前方的橫線。運用這幾個觀念，再加上一點點簡單的原理，就可以簡化透視的法則，應用到一些基本的圖形和幾何形狀上。

只要能正確的畫出平行透視(parallel perspective)（只有一個消失點），以及正方形、圓形、立方體等的成角透視(oblique perspective)（有兩個消失點），就具備了一個基礎，對任何問題都可以做直覺的解決。因為素描裡空間的幻覺，其實是由平面的幾何圖形所構成的。

圖66. 視覺焦點放得愈低，方框和圓形看起來就顯得愈扁。

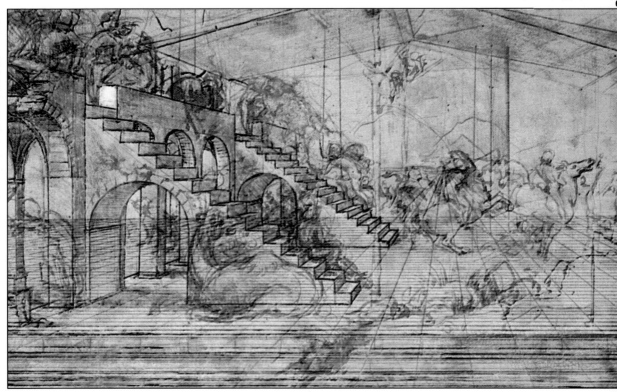

圖67. （前頁）達文西為《東方三博士的朝拜》(*The Adoration of the Magi*) 所作平行透視習作。有了透視，我們就可以知道，構圖中不同的元素，在任何一個特定的深度上面，看起來應該是什麼尺寸。

圖68. （上）在這個例子裏面，路的寬度朝著地平線收窄，終於消失成一個點（就是此圖的消失點）。所有與路的邊緣平行的東西，也都在地平線的這一點上消失。像這幅畫中這種低放的地平線，遠近比例就縮得很快。

圖69. （下）素描中橫線間的距離愈縮愈短，向後方撤去的一些斜線逐漸消失，讓我們產生有第三度空間的距離以及人各有高度的感覺。

色彩的調和

色彩是對我們的心靈狀態具有強烈影響的一種刺激,它能產生一種心理的效果:有些顏色令人悲傷、有些令人快樂、有些我們會賦與它某種象徵的意義。

每一幅具有藝術之美的畫作中,都會有兩種「色彩傾向」。 一種是從繪畫主題本身的特質所產生的,另外一種,則是從畫家心情或意念之中所湧現出來的色彩傾向。繪畫和音樂一樣,有寒冷和溫暖兩大色調,可以做調和或不調和的組合,有些色調之間的區隔幾乎察覺不到,也有些則是南轅北轍。

我們繼續使用音樂的比喻,如果一幅畫裡面的色彩大部份屬於同一種色調,形成一種美妙的視覺和弦,就可以說它是「調和的」; 但在主要的和弦上,也可以加上比較極端(或說不調和)的對比,來達成某種特別的美感效果。

這些問題屬於色彩理論的範疇。這門學科始於牛頓(Newton)所做的實驗,之後

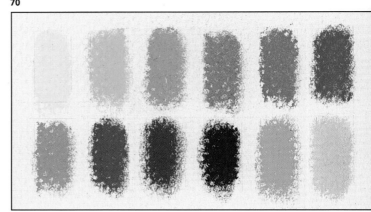

不斷有人嘗試對色彩進行客觀的研究。有了色彩理論之後,畫家在實際把一些顏色混合或並列在一起之前,就可以預見那樣做會有什麼樣的效果。譬如說,他可以知道,如果想為某種顏色製造最強烈的對比,他應該把它和其互補色放在一起,也就是在色環圖裡和它正對面的那個顏色。他也知道,在一組暖色調的顏色中,冷色調顏色就會像和弦中出現的不協調音一樣;當然,反之亦然。還有,混合原色(藍、紫紅、黃)就會

得到綠、紅、深藍(第二次色)。 如果把原色和第二次色兩兩混合,就會得出其他構成牛頓色環圖(Newton's circle,一般稱色環圖)的顏色。

現在我們要決定一下,要不要用黑色。我個人認為,用粉彩筆作畫最好是用很暗的灰色代替黑色,既能達到相同的作用,又不會讓畫顯得那麼「髒」。

圖72. 牛頓分解白光的初步研究(請記住玻璃三稜鏡的古典實驗)為色彩學邁開了第一步。對色彩的物理特性有了全面理論的建立,也間接協助了藝術理論的構成。

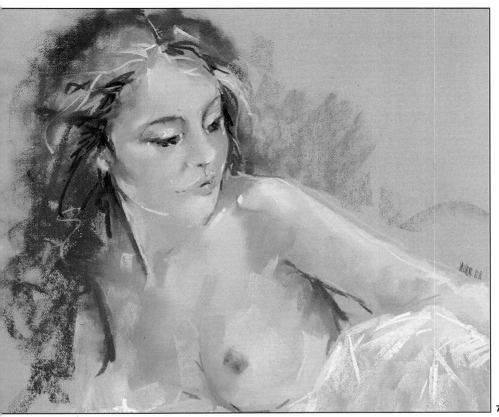

圖70、73和74. 這幅裸
體畫繪製時所用的色盤
可見於圖70。除了綠色
以外,其他都屬於暖色
系的色調。純粹的暖色
色調,在色環圖上面是
位於紫紅色和黃色之
間。

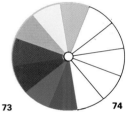

73 74

圖71、75和76. 我們所
見的是一幅色彩非常調
和的圖畫,所用的是冷
色系的色調。所用的色
盤見於圖71。純粹的冷
色在色環圖中位於淺綠
色與藍紫色之間。

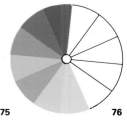

75 76

用手指作畫

手指是粉彩畫真正的要角；我們用它們在紙上添加顏料，會讓圖畫有如畫龍點睛般，產生活潑的生氣。大部份的專家都會用手指作畫，不過，我們也都明白，沒什麼理由限定只能使用這一套方法。

當我們使用手指塗抹顏料時，完全不需要任何人工器具，像是刷子之類的東西，來作為中間媒介。沒有任何東西擋在我們和作品之間：心裡下了命令，手指立刻順從、執行。所以我們可以厚塗、也可以暈擦、混色、修飾等等——簡言之，就是可以隨心所欲地畫——而且格外靈敏、細膩。

有時候我們會把十隻手指都用上了；上面全都沾滿了不是當時需要用的顏色。所以最好隔一段時間就洗洗手，或是用塊布或紙巾把手擦一擦。

也可以利用這些清洗的空檔時間，站遠一點來看看自己的作品，看它是不是朝著我們心裡的構想在發展。

在我看，這個動作以生理學來說是非常必要的，不僅可以鬆弛肌肉，也可以降低精神的緊張。如果你是個樂迷，還可以趁機換一下卡帶。

我們在「輔助用品」那裡（第48頁）已經談過，紙筆可以用來做細部的修飾或把線條暈開，當不適合用手指的時候，也可以用它。不過紙筆的效果沒有手指那麼好，較容易把顏色擦掉。

還有一件事對我和很多經驗老道的粉彩畫家而言，是很稀鬆平常的，就是用手指從圖畫邊緣的地方，或者甚至是從內部，沾一些顏色塗到別的地方。這是這一行裡很有趣的一招絕活兒，因為也不知道什麼緣故，我們往往會在畫裡面發現一些顏色，覺得其他部位也需要一點這種顏色，可是在我們的粉彩筆盒裡又找不到。在圖81中，可以看到按著當時的需求以及作畫區域的大小，使用不同手指的情形。最後一點，手指還可以用來把一些太過突兀的線條，或是一些會讓畫看起來太過僵硬的輪廓線暈開來。

圖80. 請看圖中的顏色，經過混色處理之後就滲透得比較完全，因為指尖的動作會把粉彩推進紙張不規則的表面裏，紙的顏色便不再散放出來。換言之，經過混色之後粉彩覆蓋得更完全。

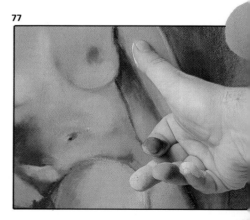

77

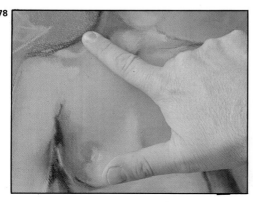

78

圖77至79. 指尖是粉彩畫家最佳的工具。用指尖可以達到其他方法都不可能達成的混色及塑形效果。手指的皮膚會沾染上顏色，又把它直接轉移到紙上。

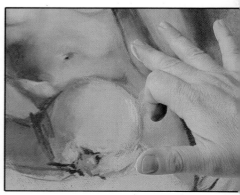

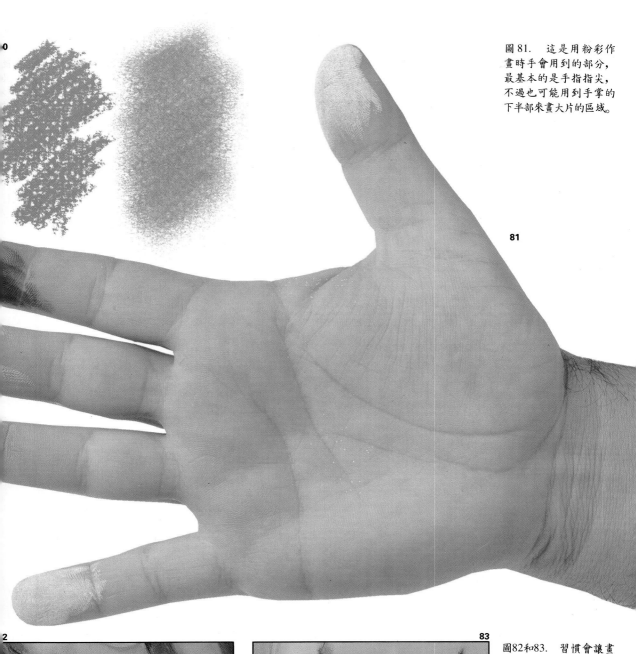

圖81. 這是用粉彩作畫時手會用到的部分，最基本的是手指指尖，不過也可能用到手掌的下半部來畫大片的區域。

81

83

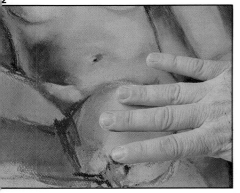

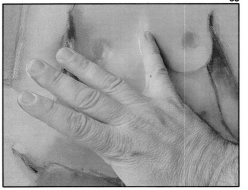

圖82和83. 習慣會讓畫家隨時知道自己的每隻手指頭上沾的是什麼顏色，而且在恰當的時機直覺的就可以加以運用。自然地要用那根指頭，就視要處理那個部位而定。小指和無名指通常是保留給細部的工作而用。

不加暈擦的線條

正如我們一再重複的，粉彩筆可以製造
南轅北轍、完全不同的效果出來。一切
都在於，你怎樣把這種顏料塗在紙上。
由於粉彩的粉末很容易附著於紙的纖
維、很容易在紙上鋪展，大部份的粉彩
畫家都利用這種特性，而使用厚塗法和
暈擦混色的技巧來作畫；可是雖然如此，
還是有一些粉彩畫家使用粉彩筆的時
候，喜歡運用筆觸（如果我可以這麼稱
呼它的話）這種技法，用一筆一筆加上
去的線條，讓圖畫展現一種特殊的「振
動感」以及豐富的色彩。

在這兩頁當中，我們可以看到一幅非常
美麗的範例，就是使用這種粉彩技法。
這是查爾斯‧普魯恩 (Carles Prunes) 的
作品，他是一位偉大的藝術家、傑出的
粉彩畫家。普魯恩的粉彩畫是不用暈擦
混色技法的。請注意看，他用這種方法
作畫，手指完全都不碰觸作品，剛好和
傳統的粉彩技法相反。看起來彷彿他深
怕沾污了粉彩的顏色一般。普魯恩以他
的天才及爐火純青的素描工夫，在這一
派的粉彩畫法裡成為箇中翹楚。另外還
有好些粉彩畫家也奉行這套準則，正如
也有許多人選擇相反的一派：運用大量
的暈擦混色手法，讓整幅作品幾乎完全
察覺不出任何線條的存在。

對於這一點，我們必須停下來選擇一下，
自己喜歡採用那一種技法。當然，一定
是比較適合我們自己個性的那一種。

不過也不要匆促地就下決定。首先，你
應該兩種技法都盡量的練習。唯有透過
實際試驗，才能找到最適合你自己個人

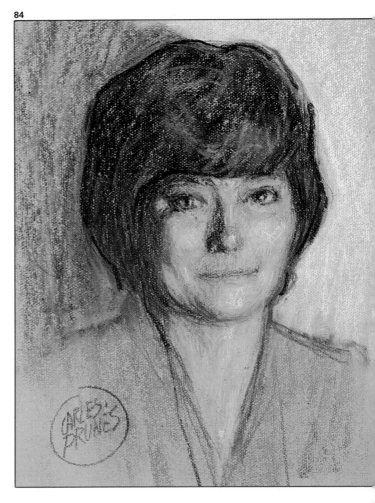

84

的一套準則，以及屬於自己的對於繪畫
的認識。

在下一頁普魯恩局部放大的作品中，我
們可以詳細觀察到，紙的纖維對作品的
外觀影響是多麼的大。用這種印象派的
方式來處理，紙的顏色從塗上去的顏色
底下散發出來，成為一個極有力的因素
來呈現出肖像中這名婦女的活力。粗面
紙對於這一種的粉彩畫法而言，是最適
合不過的了。

圖84. 這幅粉彩肖
作品表現能力之強、
畫品質之高，實在超
出眾。查爾斯‧普魯
對色彩的掌握神
化，在他獨到的畫法
展現無遺──就是用
道道簡短有力的粉彩
條並列、重疊，來鋪
經營主題。

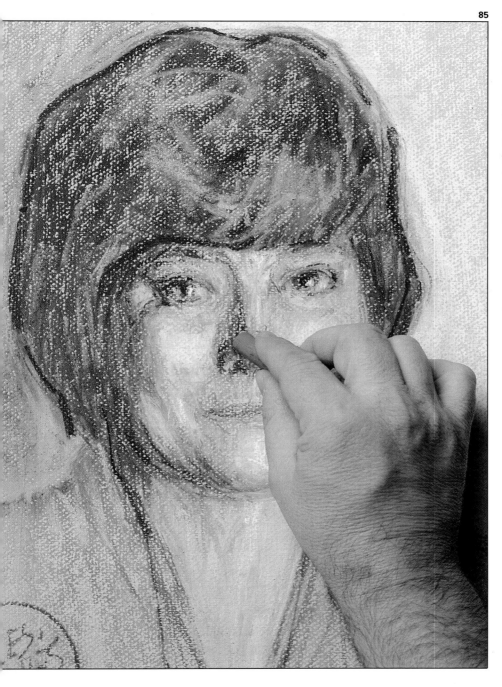

圖85. 從普魯恩這幅局部作品中，可以看出完全沒有真正做暈塗混色之處。在這種高度個人化的畫法中，是靠視覺上的色彩混合效果統領全局。大量的色彩明暗效果是眼睛綜觀畫面時所產生，其實是由許許多多粉彩線條，一道一道、一層一層構成的。普魯恩完全不用手接觸畫面，就達成了這些效果。

畫家有沒有可能落到一個不知道要畫什
麼東西的地步呢？我個人認為，是有這
個可能，不過只會發生在初學者身上，
受過訓練的畫家是不會的。因為好的畫
家，一定也是一位敏銳的寫實觀察者以
及美學評論家。

美學是哲學的一支，專門研究「何謂美」。
有些時代的畫家深受美學觀念的影響，
包括西元前四、五世紀時的古希臘有系
統的美學，就是在此時「發明」的。還
有文藝復興時期（十四世紀）的弗羅倫
斯，以及十九世紀新古典主義時期的法
國。但是除了希臘古典主義，以及文藝
復興早期的偉大發現之外，凡是想把
「美」簡化成一套規則的作法通常不會
有什麼好結果，特別是經過了印象派所
製造的巨大變革之後。說「美」是一種
準則，遠不如說它是一種感覺。我說畫
家是一位美學評論家，也正是這個原因，
因為同樣的一些特質，看在不同的畫家
眼裡，往往會有不同的感覺。何況，誰
能懷疑，「醜」和「美」不都一樣可以成為
藝術的主題嗎？（此刻我心裡想到的，
是土魯茲－羅特列克畫中的一些人物。）
即使看來最不合適的主題，一旦通過了
畫家想像力的篩選，就有可能成為一幅
傑作。話說回來，具象式的藝術通常還
是受到以下這幾種主題刺激所產生的，
如人或動物的形體、風景或海景、花卉
或物品等靜物。這些主題也都常常以不
同的組合形式出現。

如果在廣大的藝術領域裡術業有專攻，
那是大家都能接納，也很能夠了解的。
也許你師法許多畫家之後，最後專攻景
畫、或海景畫、或肖像畫，那完全是你
個人的決定。不過，請看看以下我所談
的，是否能先為你指點一些迷津。

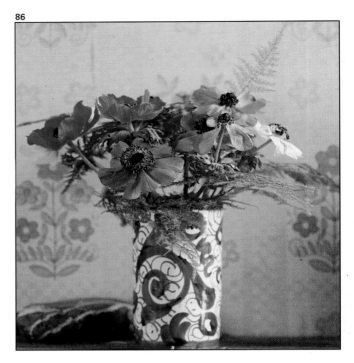

86

87

88

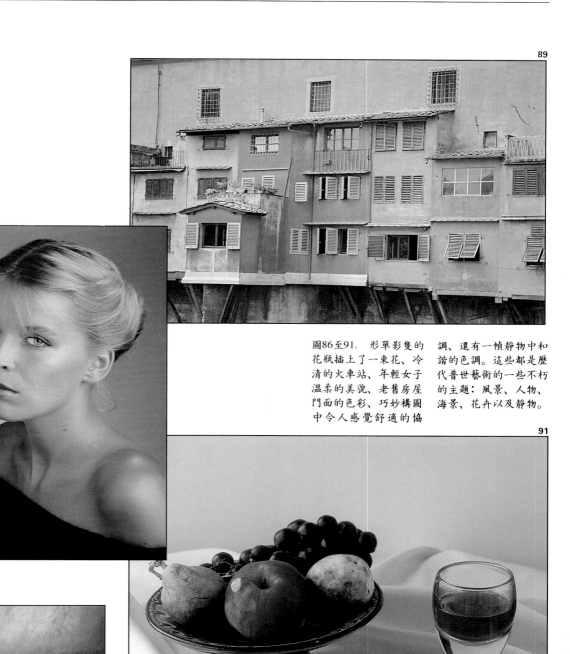

圖86至91. 形單影隻的花瓶插上了一束花、冷清的火車站、年輕女子溫柔的美貌、老舊房屋門面的色彩、巧妙構圖中令人感覺舒適的協調、還有一幀靜物中和諧的色調。這些都是歷代普世藝術的一些不朽的主題：風景、人物、海景、花卉以及靜物。

裸體畫

萬物中只有人類會把自己的身體當作自己美感經驗的主題,從而將自己理想化。因此裸體畫會成為藝術史上最普遍的一種題材,也就不足為奇了。

要學會描繪人體只有兩個方法:一是了解人體的構造;一是一小時又一小時的「學院工夫」,藉著持續不斷的練習,我們能夠嫻熟比例和前縮法,也能正確的用明暗表現立體感。我們要記得,人的表情不只是在臉上才有。

請相信我,不要害怕練習人像素描。只要不在一開始碰到失敗的時候(那是一定會有的)就放棄,持之有恆必定會開花結果的。然後,使用粉彩,它會讓你有機會畫出美麗的裸體畫。粉彩彷彿就是專為捕捉人的膚色而發明的。就我個人而言,每當我用粉彩畫裸體畫時,總

是有種感覺,似乎溫順的粉彩與這個親切的主題,兩者之間有種奇特的關係。如果你沒有專業的模特兒,就請願意的親朋好友幫個忙。也許有的人不習慣裸體讓人作畫,或者並不了解畫家的眼光是客觀超然的,因此覺得難以克服天然的羞怯。有一個兩全其美的妙計:半裸畫,用塊布把模特兒的身體遮住一部份。

圖92. 畫家想要掌握人像素描,首先必須臨摹自然的人體。

圖93. 我們可以把速寫想成是畫家的「速記」。畫家要培養自己的觀察力、捕捉人體的構

造型態以及人體隨時舉手投足或動或靜時潛在能力的表情達意。

圖94. 薩瓦多‧奧美多(Salvador G. Olmedo)用粉彩所作的裸體人像畫。

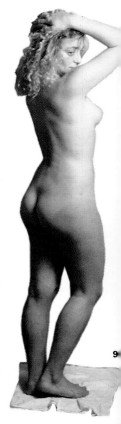

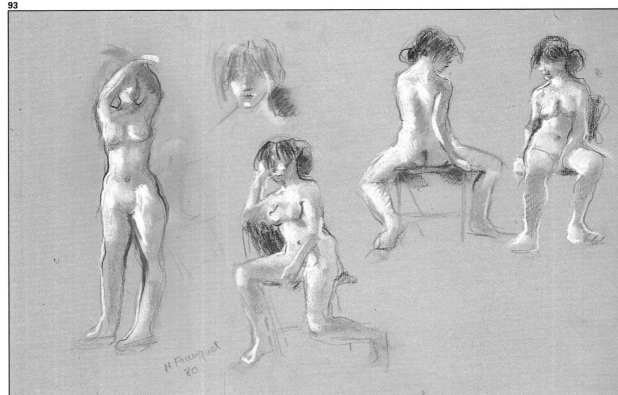

M Frauguet
80

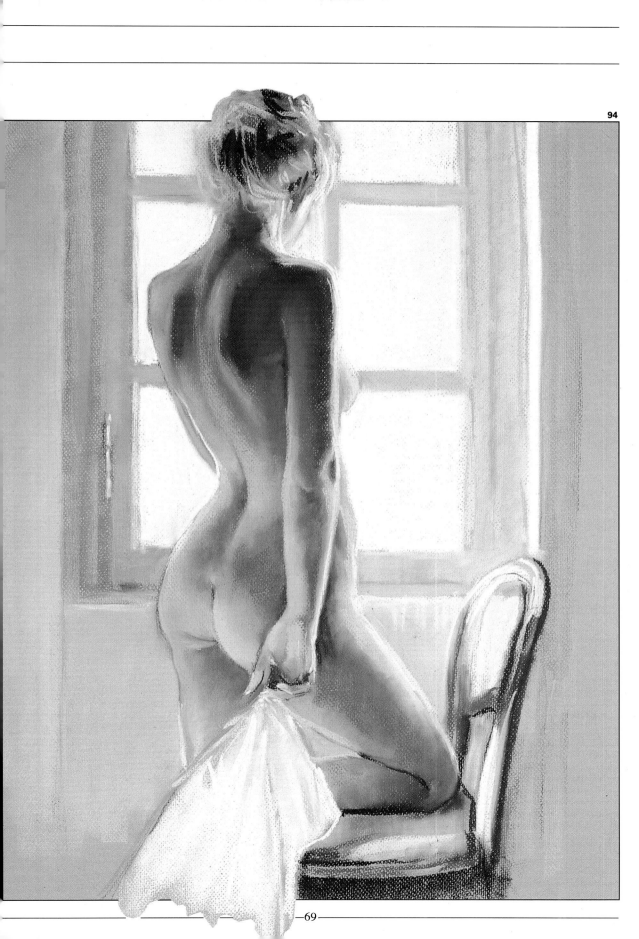

著衣的人像畫

有件事我們永遠不能忘記，就是我們在描繪穿了衣服的人像時，衣服上的各種凹凸形狀是由一個人的身體，而不是一個衣架子所造成的。也就是說，我們並不是在畫一件衣服，而是在畫一個被布遮蓋住的人體。就是因為這個緣故，大部份對人像畫有所專精的畫家明明畫的是有穿衣服的模特兒，開始的時候卻會先粗略的描畫出衣服底下的裸體輪廓，然後他們才用精確的線條在上面畫出蓋住身體的衣服。所以假使我們覺得自己畫的衣服毀了整幅畫，令自己傷心難過，那往往是因為我們光顧著衣服上的皺褶，卻忘了衣服下面決定它那裡皺、那裡褶的不同的人體部位。

說到皺褶，我們必須同時指出，它們是另外一項不易克服的難題。從素描的觀點看，衣物的皺摺對光影的影響很大，這個問題很重要，值得我們為了它去做許多類似圖95這類的練習。我鼓勵諸位使用各種不同的布料來練習，各種質料、各種厚度、有光澤、沒光澤的。

仔細觀察各種衣物穿在身體不同部位所形成的皺褶，這是不可或缺的練習，如：上衣、裙子、襯衫、長褲。到街上觀察、多做速寫，就可以解決這個問題。到頭來，問題就在於，我們必須做好準備，等站到畫架前面拿起粉彩筆準備畫一幅人像的時候，就可以滿有把握，因為我們已經有了純熟的工夫。

95

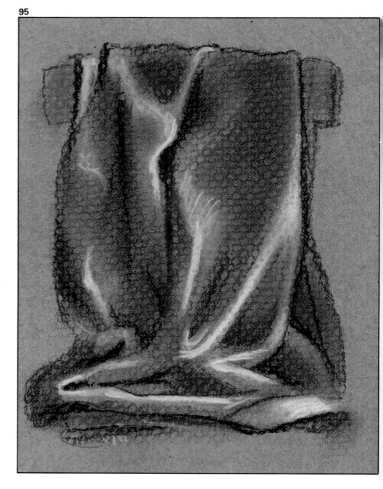

圖95至97．布料上的皺紋及褶痕本身也可以成為主題。像圖95這樣的練習是很有趣的，可以仔細研究由皺褶造成的光影。舉例而言，要製造布料輕、重的感覺，就並不像看起來的那麼簡單容易。圖96的人像習作與下頁中的衣服都是很好的範例，可以看出如何用粉彩傳達出布料的皺褶與質地。

96

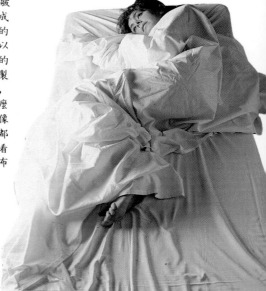

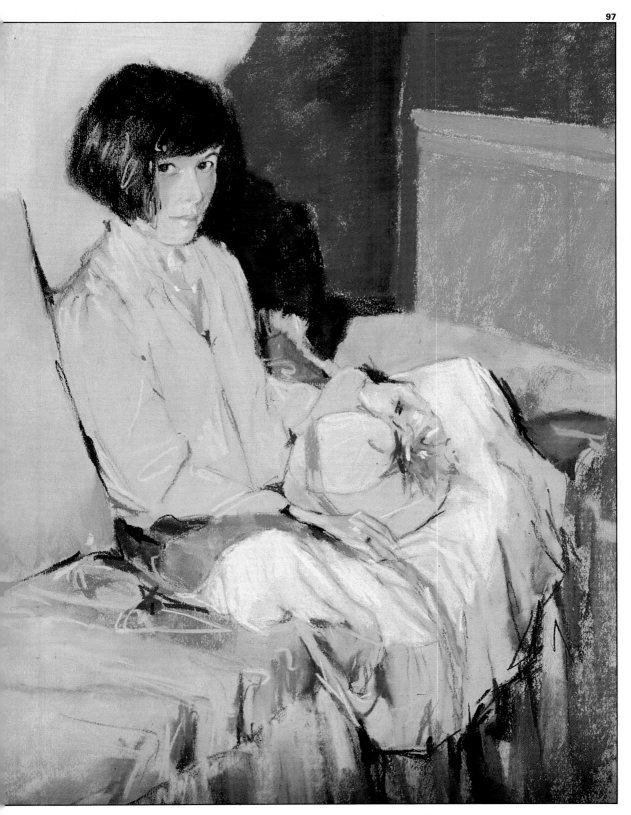

肖像畫

肖像畫對每個時代的粉彩畫家而言都是一種頂有趣又極困難的題材。

要成為優秀的肖像畫家,你必須有很強的觀察力,與純熟的素描能力。具有雄心想成為肖像畫好手的人,一定要在臨摹的對象身上,看見表象以外的東西;他所展現的,一定要遠超過一張大頭照所能交代的。這並不是說,我們應該開始熱切投入超高度寫實主義;恰好相反,是要設法呈現出模特兒身上的某些特徵,歸納出這個人物,讓他的特質和個性因此散放出來。針對這一點,我一直認為委拉斯蓋茲(Velázquez)於1650年所繪教皇英諾森十世(Pope Innocent X)的肖像畫,實在是一幅傑出的典範。

要練習肖像畫,有一件事頗有用處,就是了解人像素描的一般通則,這樣我們不論要畫任何人的頭部,在打底框時都有跡可循。這個問題,以及其他有關肖像畫這門藝術的問題,範圍太廣也太專門,遠非本書可以處理,但本系列叢書中,另有一本《肖像畫》,對這方面有詳細的解說。有了這個健全的基礎,再加上大量的練習,以及勤於觀察每個人相貌的特殊之處,你就能畫出一個最起碼的類似的樣貌。打從一開始,只要有人耐心的坐在你的畫架前面,就不要害怕接受挑戰,勇敢去畫。起頭時我們都得接受這個觀念:自己只是剛入門的初學者,既是如此,我們本來就是失敗的機率要比成功的機率大得多。

你不太可能第一次嘗試就達成心裡的目標(希望有幾分神似)。 你一定必須做全盤或是部份的塗改,一遍遍不斷的修改。灰心氣餒是沒有用的,不過,把紙撕掉重新再畫,這倒是值得鼓勵。常常有這種情形發生,就是我們會感覺有某個地方不對勁,可是又找不出問題的原因何在。這是因為我們注視同樣的形狀太久之後,會產生暫時性扭曲的錯覺。發生這種情形時,「鏡子的把戲」就可以派上用場了:透過一面鏡子來看你的作品,裡面的形象是左右相反的,可以讓你看出因為習慣而無法發現的錯誤。想想看,很多人到照相館找專業攝影師幫他們拍攝半身照,結果卻不滿意拍出來的成果,「拍得不像我」往往是他們頭一句想到或說出來的話。他指的是一張相片,而相片,至少理論上,應該是不會說謊的!這樣看來,肖像畫家使出渾身解數,還會遭遇到同樣的事情,也就更不足為奇了。然而,肖像畫家的工作是嘗試根據他自己的看法,來呈現出人物的特色;他的看法,並不一定會和模特兒本身對自己外貌的看法吻合。

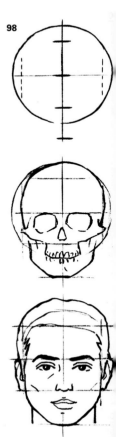

98

圖98. 人類頭顱具有共通的構造,使得肖像畫的底框很容易打。可是肖像畫的素描草稿一樣要遵守一般的素描通則。打底框、捏比例、畫輪廓與估量都是必要的步驟,和畫其他任何題材的時候完全一樣。

圖99. 畫好肖像畫的第一步就是一開始打好底框。

圖100至103. 普魯恩的粉彩肖像畫(圖100);奧美多的粉彩肖像畫(圖101);索列‧巴特尤里(J. Solé Batllori)的粉彩自畫像(圖102);喬安‧馬第的肖像畫(圖103)。

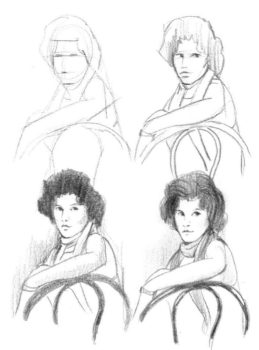

99

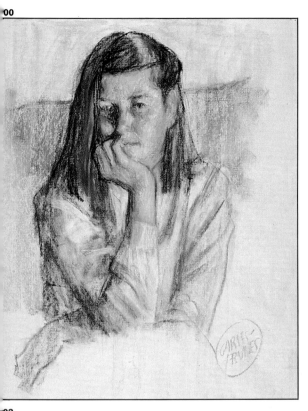

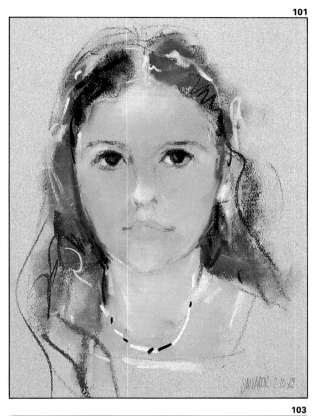

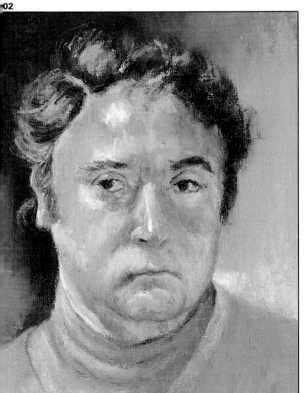

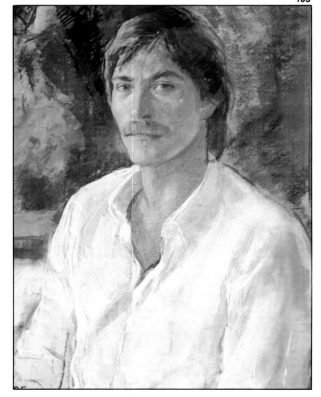

靜物畫主要的題材是各式各樣的食物，如：蔬菜水果、麵包、酒，甚至一些死掉的獵物，如：兔子、雞鴨、魚等等。靜物畫也可以描寫日常用品，譬如罐子、鍋子、瓶子、花瓶等等。這個類型的作品裡，常常是包含這些元素的不同組合。透過靜物寫生，我們不僅培養對色彩的掌握，也學習構圖，以及色塊與色塊間的協調和平衡——而且是從我們在桌上擺設東西時就開始了。一旦我們選好主題、完成構圖，就可以打好燈光開始動筆啦！我們打底框、抓比例、斟酌、解決透視的問題，然後開始上色，繼續工作，直到完成一幅粉彩畫，把一堆東西，可以吃或不可以吃的，變成了一件藝術品。在靜物畫裡，我們也把花卉包括進去。粉彩是很擅長表現這個題材的工具，因為它很完整的提供我們所須要的色調，來描繪花卉的世界。

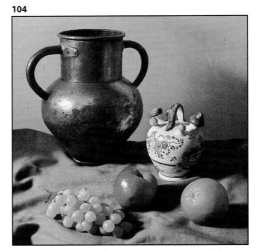

104

105

圖104和105. 圖104是很好的構圖範例，讓我們清楚看見，並不一定要與眾不同的東西，才能構成好的繪畫題材。圖105則是一個差勁的構圖的範例。畫面中缺乏清晰的結構，即一個引導目光的動線。

圖106. 任何東西都可以組成靜物畫的主題。不必在意那些東西之間是多麼風馬牛不相及；我們尋求的不是符合邏輯的講述，而是創意，或者說，只是要一個好的構圖。

圖107. 粉彩繪成的花卉靜物畫。印證前述的論點：這些彼此間沒有關聯的東西，和花卉組合協調得非常完美，而以花卉為整幅畫的中心旨趣所在。注意畫中暖色系的色彩壓過灰綠色的色調，後者有補足前者不足的功效。粉紅、橙色與綠色之間造成強烈對比，但又藉著紙張顏色加以緩和。紙的顏色統一了整幅畫主要的色彩設計。

106

風景畫

風景成為繪畫的中心主題，是到了十七世紀，才由兩位荷蘭畫家開始的：麥德特‧霍伯瑪(Meindert Hobbema)，以及雅各‧羅伊斯達爾(Jacob van Ruisdael)。到了十八世紀，偉大的風景畫家相繼在英國和法國出現，如：康斯塔伯(Constable, 1776–1837)、維爾內(Vernet)、福拉哥納爾。由於他們精湛的色彩運用和嫻熟的透視技巧，鞏固了風景畫的地位，成為繪畫的絕佳主題。

到了近代，在印象派畫家的非凡成就鼓舞之下——像是畢沙羅、塞尚、莫內等人，風景大概已經變成本世紀最流行的繪畫題材。不過，我們必須承認，大部份的風景畫家都傾向使用水彩和油畫，這種情形甚至到了好像看到一幅粉彩的風景畫，反而會令人覺得奇怪的地步。儘管如此，用粉彩畫風景其實也有很大的發展空間，並不亞於水彩或油畫，只是要放在高手的手中。

風景就像人像一樣，也可以加上主觀的詮釋，而不只是依樣畫葫蘆把它重新呈現在紙上而已。有慧根的風景畫家，通常面對自然的景觀，或多或少他所做的詮釋還是傾向於寫實。但是同樣的景觀，當他下次再來畫的時候，有可能會畫出另一幅完全不同的風景畫。對風景畫家而言，最重要的事往往就是去發掘一個好的題材，然後把它當作一個起點，開始加上想像和主觀的發揮。

我們的街道、公園、店面，都充滿了生氣和色彩，提供俯拾即是的刺激。風景畫家總是隨身帶著速寫簿，一定要捉住機會，把當下的印象用色彩記錄下來，稍後，在寧靜的畫室裡，就可以繼續發展，轉化成完整的繪畫作品。

自然，最棒的風景畫畫室就是戶外。風景畫家喜歡帶著裝備四處遊走，隨時準備架起畫架進行另一幅風景畫。在鄉野（或是街上）作畫，比在畫室裡自然率性，因為畫室裡每樣東西都是刻意安排好的。也因此風景畫可以，而且一定要有一種比室內作品更大膽、更來自直覺而非知性雕琢的特質。

圖108. 風景不能只☐☐☐複製，必須加以詮釋☐要捕捉自然的景物，☐要將其外形做某些☐飾，除了要有想像力☐富的創作心靈，透視☐也可以給我們莫大的☐助。

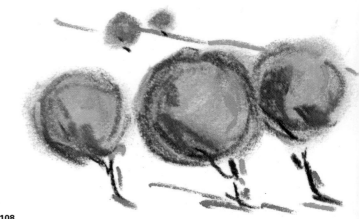

108

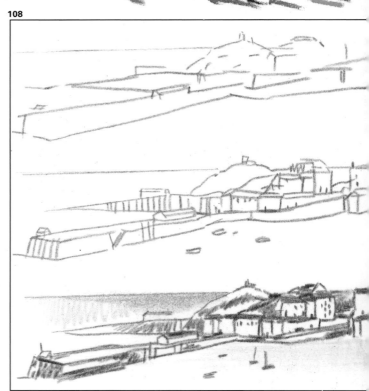

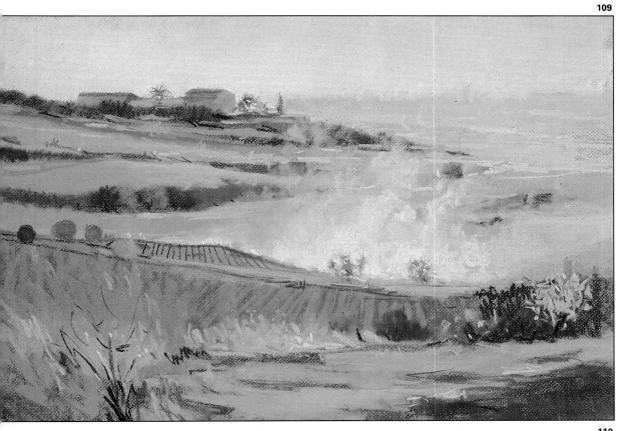

圖109. 奧美多這幅開
闊的風景畫中，地平線
與大氣、天空混合為一。
這幅作品充分證明了，
就畫風景畫而言，粉彩
絕對是一種很合適的繪
畫工具。

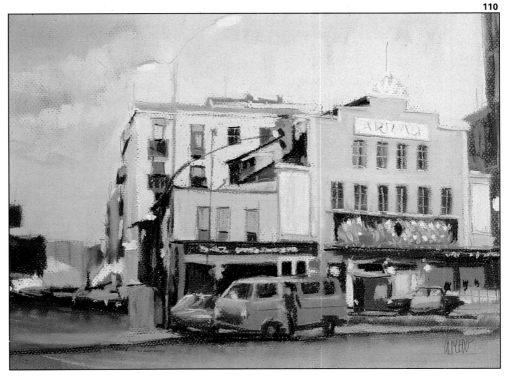

圖110. 都市風景是另
一種粉彩擅長的主題，
你想要呈現的任何表現
方式它都有：表現光影、
厚塗法、製造明暗，以
及多樣的變化，讓你達
到最大膽的對比效果。

海景畫

海景畫在藝術史上和風景畫是同時誕生
與發展的。海和一切與它相關的東西，
歷代以來都吸引無數畫家，賜給他們靈
感。許多偉大的水彩畫家，例如泰納
(Turner, 1775–1851)，都對海景畫無比
熱衷。停滿貨輪或者遊艇的港口，可以
提供各種色彩繽紛的氣氛、千變萬化的
景色。商港是很好的主題，但是必須對
透視有充份的認識，對構圖和打底框有
敏銳的眼光，當然，還要有技巧能作完
善的基礎素描。舉例來說，要畫好一艘
船，並不像它看起來的那麼容易，你不
妨自己試試看！而且，在形形色色群船
匯聚的港口裡，我們一定得留心避免「旁
枝末節」的陷阱，截去所有不必要的部
份，否則那些亂七八糟的船桅、繩子、
錨和索具會把我們困住，糾纏不清，讓
我們的作品變成一片混亂。

另一樣可能很複雜的東西，就是倒影——
各種映照在海面上，或清晰或模糊的影
像和色彩。要把一個灰色的天空，和它
在我們內心喚起的憂鬱，用色彩傳遞出
來，並不是一件容易的事——就如我們
插圖裡的例子，要描繪地中海眩目的粼
粼波光，也都不容易。上至天空、下至
海面，還有介於這兩者之間的其他事物，
都是粉彩畫理想的主題，有時是畫它的
蓬勃朝氣，有時是畫它的精巧微妙。不
論如何，帶上畫架和一切必備的器材到
海邊作畫，這種經驗真的能給人帶來無
上的滿足。

對那些住得離海很遠的人而言，還有一
種對策——照片，用照片就可以在家裡
畫海了。只要畫家尋求的目標，是在於
對主題做個人的詮釋，那麼用攝影作品
當範本也是完全無妨，一樣完美有效的。

圖111和112. 碼頭是粉
彩畫一個很好的題材。
請看右邊這幅圖畫，藍
紫色色調與黃色（藍紫
色的補色）的對比，製
造出強烈、炎熱的陽光
的感覺。

111

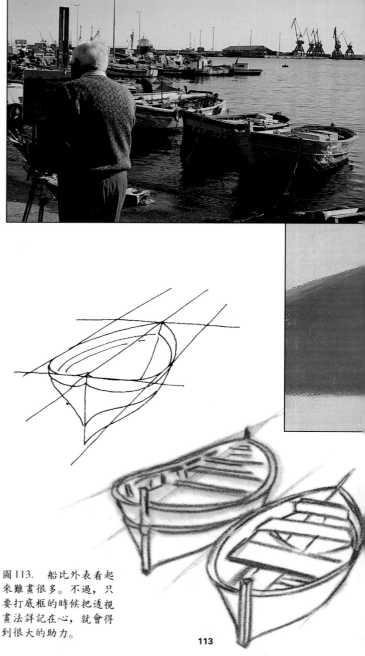

圖113. 船比外表看起
來難畫很多。不過，只
要打底框的時候把透視
畫法詳記在心，就會得
到很大的助力。

113

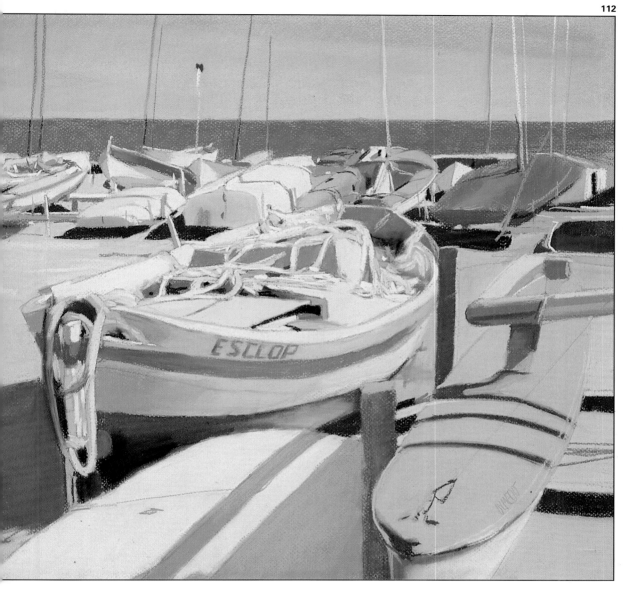

杜蘭(Charles Durand, 1837–1917)，大家更熟悉的是他的筆名"Carolus"，告訴他的學生說：「不是非要不可的東西，就是有害的。」 他警告他們要提防被細微末節困住、無法超脫的弊病。並不是說細節本身有什麼不好，只是我們如果捨本逐末就不好了 —— 有時候細節會讓我們忘記，一幅好的素描或者繪畫，應該是一件經過歸納的作品。

實際作畫的時候，我們臨摹的實物引發我們興趣的應該只有一部份，就是我們把眼睛瞇起來看的時候，所剩下的那一部份。(以我來說，我只要摘下眼鏡就可以了。)這時候我們會只看到一個模糊的形象，所有不必要的細節都不見了，只看到體積大的部份和大片大片的顏色。原本一個清晰的影像，一定有許多細節，可是只要我們在描畫結構的時候，把眼皮稍稍保持一點緊繃，就可以刪除掉一

些。這些旁枝末節在畫作剛開始的階段，只會帶來複雜的問題。

說到最後，就是怎樣把我們所見的景物簡化的問題。目的就是要去蕪存菁，只用非要不可的細節，來完成主題的描寫。歸納有時候並不容易：需要有條不紊地花心思來估量色塊。如果我們瞇著眼看實物，就可以學會怎樣對形體做歸納而不落入過多細部描寫的陷阱。「**歸納**」在藝術裡面是必備的工作，而且是高雅的保證。馬內(Manet, 1832–1883)最崇尚精簡：「言語簡潔的人讓我們思想；多嘴的人令人煩厭。」

請接受這個忠告，那就是用形狀與色彩來表達和用言語表達一樣，都要簡潔，並下定決心，強迫自己用簡潔、高雅的方式說出自己想說的話。

圖116. 對新手而言，面對一片繁複的景物被各種細節沖昏了頭，不知所措是很正常的。在這類的狀況裏，重要的就是要區分，什麼是基本必要的，什麼是附加而可有可無的。要做到這一點，很管用的方法就是把形象弄模糊一點。參考下頁圖117。

116

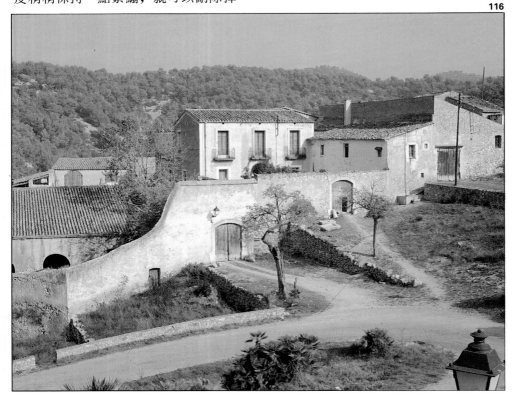

圖117. 這是同一幀相片，不過焦距沒對準。當細節部分不再清晰可見，剩下的也就是從畫家的觀點看來最重要的部分：明暗的色調、大片的色面，這才是一幅圖畫真正的結構所在。

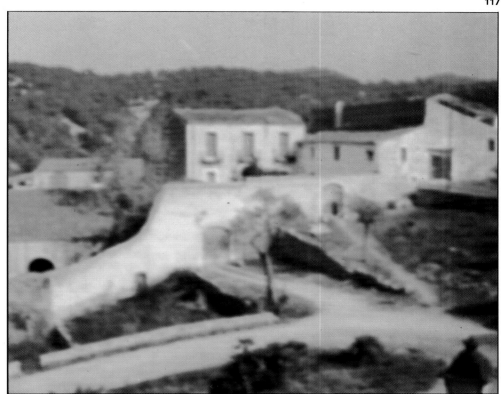

119

圖118和119. 再進一步簡化的結果可能就像這幅習作，各個平面與對比的色塊已經被歸納綜合了。

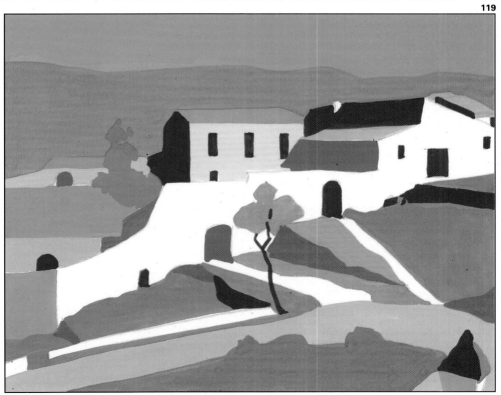

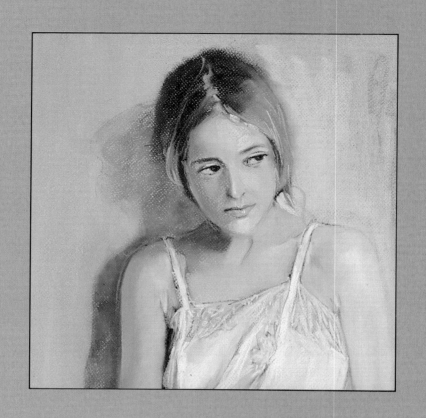

用粉彩作畫

第一階段：打底框

或許您不以為然，可是對我來說，只要漂亮的東西，我全都喜歡。我也從不隱瞞，女性的半裸畫是我的一個最愛。抱歉，失陪一下，我得去跟模特兒商量一下。我要指導她，怎樣擺出我心目中所想要的姿勢。趁這段時間，你可以準備一下要用的材料：灰黃色，品質好一點的紙，譬如用坎森牌的紙就很好（50×70公分大小）。還要一支深棕色的粉彩筆、一塊橡皮擦、一條碎布或者紙巾。

當然，你還須要整盒的粉彩筆，而且你的筆盒裡面，一定要包括暖色系的筆，好畫皮膚的顏色。最理想的，就是一盒F色系的30色粉彩筆。把紙安在你的木頭畫板上，然後放到畫架上面。

現在你可以好好瞧瞧模特兒了。真是個美人兒，對不對？而且，老王賣瓜一下，我幫她設計了一個既優雅、又毫無色情意味的姿勢——不蓋你，要做到這一點還真不容易哩。

我選了暖色紙（灰黃色），因為我希望從一開始的線條，就用柔和的色調進行，而不要有不和諧的感覺。素描草稿我也是用暖色的筆。我要用一支深棕色的粉彩筆來畫。

打底框與畫最初輪廓的時候，我第一件事，就是觀察模特兒所擺的姿勢，要把裡面所蘊含的結構捕捉出來。

模特兒這個姿勢屬於一種典型的構圖形狀，我們稱為L字型構圖。這張畫裡的L字型構圖是隱藏在主題少女纖美的身影當中。我從她稍微傾斜的頭部開始，先打好上半身的底框，試著讓它有動感，避免僵硬的感覺。還好她的右手臂末端停在那束花上面，幫助我避免掉僵硬的危險。這個持花的構思有助於烘托出我們的主題；因為鮮花和少女一向是很好的組合。模特兒的腿部，剛好可以成為一個基底，支撐住這個組合。上面我所說的這些想法，都是我一邊畫、一邊對模特兒做視覺分析所引發出來的。這些想法，也指引著我畫筆的運行。（何謂畫家？人們通常以為，畫家畫畫就像變魔術一樣神奇。）

經驗教導我，千萬不要急著上色。我很了解做好忠於模特兒的基礎素描，甚至連臉部的五官都要包括，才是節省時間最好的方法。

請看，從最初勾勒的輪廓開始，這些線條建立了這張畫的結構，同時給不同的部位做了定位。現在，我已經完成了一張素描草稿，可以開始給它上色了。

圖120. 模特兒擺好姿態。畫家必須要花上一段時間去選擇適當的動作。直到畫家感覺到，整個構圖和畫家的構想完全吻合一致，才算可以。

圖121. 經驗已經告訴我，好的素描底稿才是最後成功的最佳保證。因此，我總是儘量花多一點時間，做好打底框以及隨後繼續描繪輪廓的工作。

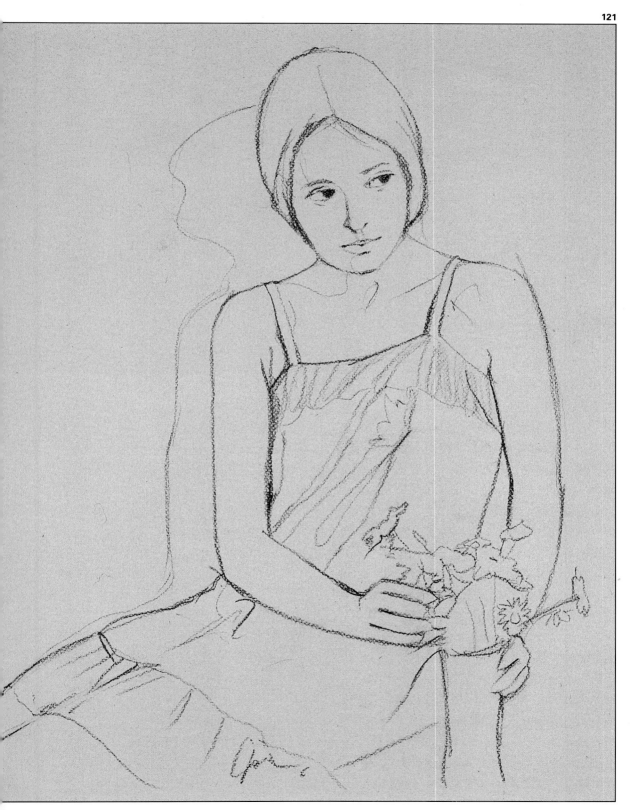

第二階段：上色

現在,到了為這張圖填上顏色的時候了,也就是要做好色彩的初步設計,來主導整幅圖畫。

首先,要研究一下模特兒(請看下頁),不過不是從形狀的觀點來看,而是從色彩的觀點來研究。請看,燈光已經把不同色調的區域界定的很清楚:身體右邊,面向光源的地方是淺顏色;中間地帶是比較深一點的粉紅色;左邊更深,有陰影可以製造立體感。

從這些觀察結果,我推論出,我需要三種肌膚的顏色:一種是很淺的(幾乎要接近白色),另外兩種比較深的,可是色調不要相差太大。我還需要一點象牙白來畫襯衣。現在,我要用剛才所選的顏色,拿半支、甚至更小的粉彩筆塊,給不同的區域填上顏色。這樣,就可以在素描的輪廓上,重現出我在模特兒身上所觀察到的色區。

我「刷」上去的這些大片、鬆散的色塊,並沒有把底色蓋住。我用手指把顏色暈散開來,讓每個色區都很一致,這個步驟我要稍後才做。

請參考第91頁上的圖127。

雖然模特兒的身體才是我這幅畫真正的主題,可是我不能忘記,背景和右邊的花,也是構成整體的要素,他們被設計成為一個彩色的框架,好襯托出此人像。

當然,這一切不能破壞整體的和諧,相反的,這些新添的色彩,其效果應該是讓整體的「和弦」更加豐富。(您可注意到了?我也很喜歡音樂!)現在,我已經塗滿了襯衣的顏色,用兩種粉紅色來表現布面上的反光。順著縐褶的方向加上四道線條……好啦!

現在要來處理頭髮。我用赤土色,力道有輕有重,畫出這些線條,表現頭髮往

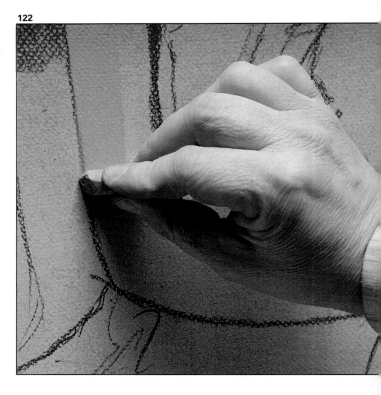

兩邊梳的方向。我用三筆土黃色和幾筆赭色,畫出頭髮分線處的光澤。

最後我要把背景顯現出來。我開始用一支柔和的、暖色系的粉彩筆給它上色,讓它跟人像產生對比。

我剛才說「最後」了嗎?其實還沒,因為我還得在臉部側面的地方、顴骨這邊,加上幾筆白色……還有頭髮上四道白色的光束。

圖122. 我開始上色。我用半截的粉彩筆給畫裏的每個區域塗上顏色,不過我很小心,不把素描草稿的線條蓋住。

圖123. 這是第二階段完成的樣子。請注意底下素描的輪廓完全沒有缺失。讓線條持續保存,是我作畫的一個特徵。

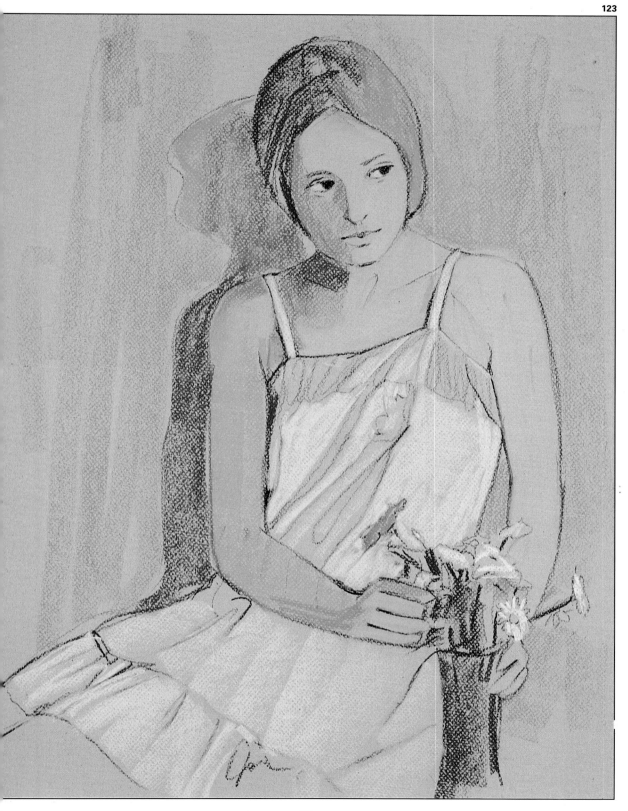

第三階段：潤色

到了這個階段，畫家會上色上得越來越起勁，我稱之為得了「著色熱」，這時靈感會有如泉湧，令人感到非常順手。我們的粉彩筆上可能沾上了一些其他顏色的粉末，可是卻恰好提供給我們一些很有用的色調，可以讓這幅畫的色彩更豐富。有時候，用手擦掉一種顏色，露出的底色剛好又給我們一種新的色調。善用這些良機，這也是畫家的一種看家本領。儘管如此，我們「老手」都知道，還是不能「熱過頭」，總要不時停下來問問自己，為什麼有這麼多支粉彩筆在手上，每支又是做什麼用的？

直覺，這種天賜靈感的狀態，加上一點理性，是有益無損的。

經過這些思考之後，讓我看看能不能跟你說明，現在這幅畫色彩已經更為豐潤，而我是怎樣做到的。

我用鮭肉色(salmon pink)（有淺有深），把襯衣的顏色塗得更濃一些。除了用粉彩筆，我也用手指頭來畫。我用深紅色的線條把左邊加深，把輪廓襯托得更凸出。又用一些精細的白色線條，把縐褶處的光澤表現出來。

我決定要在人和衣服中間建立更大的對比，所以在身體和衣服交界的區域裡面加上幾筆橙色；然後，我還覺得不夠滿意，又在右手臂一部份地方，用精細、堅硬的線條，也是深紅色的，把界線畫得更清楚。頭髮上加的黑色線條讓它更立體、更有光度。我也使用土黃色、赭色和白色，把受光最多的這個區域凸顯出來——最後的白色是用來把光澤表現出來。現在再看肌膚的部份。除了橙色的色調，你可以看到，我也把比較淺色的區域（右手臂、臉的側面、顴骨）塗濃，這也是把色彩的效果達到最高點的

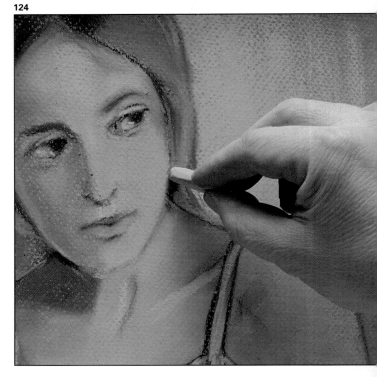

124

時刻。襯衣縐褶的輪廓和所有這些潤色的工作，都是除了運用粉彩筆塊以外，也需運用小指來擦，就是從各個區域擦拭、沾取不同的顏色。

圖124. 我把淺色區的顏色塗濃。粉彩畫裏面所謂的「厚塗法」，指的是塗上大量的顏色，並讓它更深入的滲透進畫紙的纖維裏。

圖125. 這是第三階段完成的樣子。很清楚可以看出，我已經達成更豐潤的色彩效果。請將現在這幅人像和前一階段的人像做個比較。

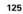

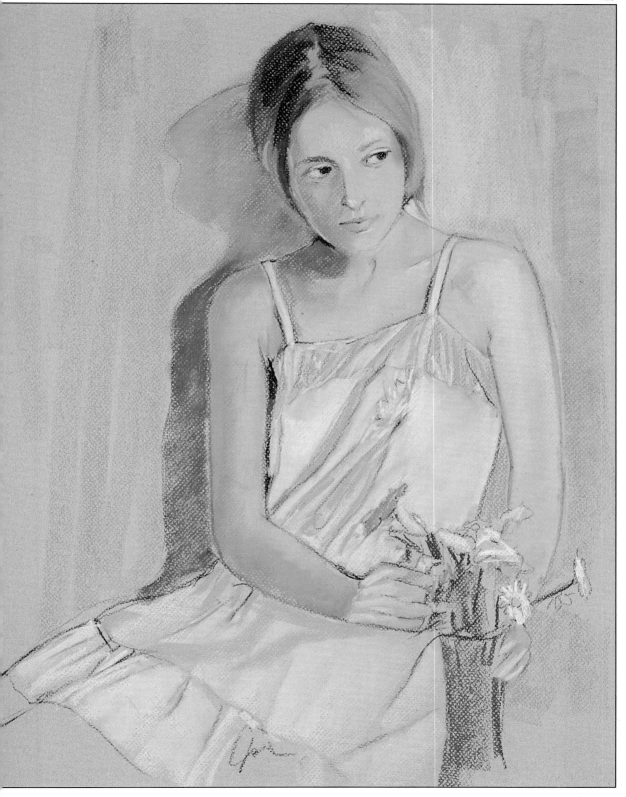

第四階段：暈擦混色

現在我要進入暈擦混色這個階段了。這可不是說，要把從前三個階段辛辛苦苦保存下來的素描輪廓擦掉。

我說給粉彩畫進行暈擦混色，所做的，其實只是試著把一些太硬的地方，稍為修飾一點，因為這些地方會讓畫顯得僵硬。我一檢查我畫的頭髮，就發現它太生硬了，看起來好像是用模子塑出來的，是不是？現在請你比較一下圖 125 與圖 127。我只需把線條弄模糊一點，顏色暈開，就可以賦與頭髮一種更富彈性、更輕盈的質感。我把手臂的輪廓以及其他所有太尖銳的線條暈開來，就出現一種奇妙的效果，因為這些線條並沒有完全消失，而是若隱若現。於是，當各種顏色互相摻混、調合，整幅畫就流露出一股很美的氣氛。讓我們把畫當作調色板，繼續來著色。像這樣，用小指把粉紅色色調從襯衣轉移到臉頰、胸部、右手臂的陰影等等。

到了這一個階段，我會五隻手指一起用，來畫一些比較大片的區域，例如背景的部份。我覺得很合適給它加上一點鮭肉色的色調，把人像包圍起來，使其被襯托在一股溫暖的氣氛裡面，這是非常調和的。花瓶這裡也需作一點暈色的工夫，好凸顯出花束上面幾筆比較強烈的顏色。

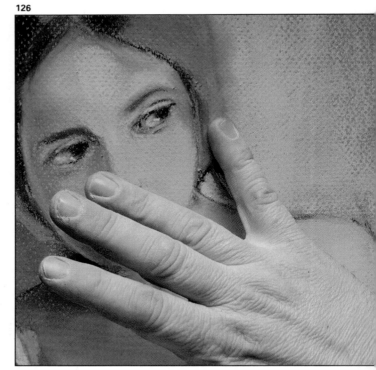

126

圖126. 從這張局部的特寫裏，可以仔細看到給頭髮暈擦混色的過程中，手指擦拭暈推的動作。

圖127. 經過暈擦混色的作品。原先草稿的線條並沒有完全消失，只是不再像前幾階段裏那麼明顯。

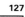
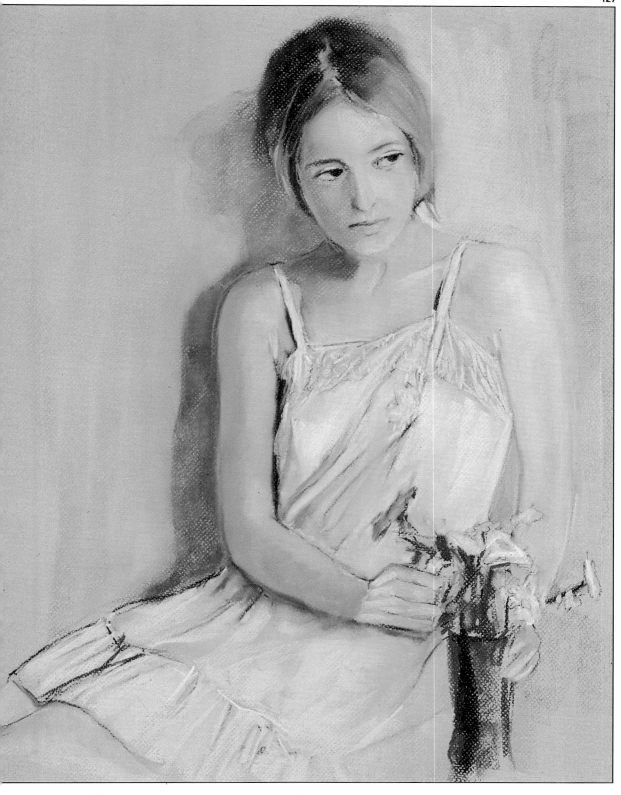

91

第五階段: 最後的修飾

128

每次到了暈擦混色的階段，我總是會開始想：再來呢？

要分辨一幅畫已經完成或是還有待努力，這真是一件左右為難的事。我相信每個畫家都有自己的一套方法，怎樣不去完成他的作品。

沒錯，我是說不去完成。

事實就是這樣，及時放開一件作品是非常重要的。因為如果一直堅持下去，畫得太久，結果就是產生一幅「糖漿似的」圖畫——太甜太膩，帶著一股廉價的4色圖片的味道。這原則適用於每一種作畫的工具，不過粉彩畫尤其是如此。因為粉彩筆是必須緊接著粘在畫紙上而無法上太多層的。可別忘了，我們現在是用一種彩色的粉末在作畫。上過色的地方，除非是用定色劑先處理過，才能再添加大量的顏色上去，而且即使這樣，顏料還是有掉下來的危險。

這就是為什麼，一旦我的作品（現在的這一幅）經過潤色和暈擦混色，後面我再做的工作，通常就僅限於在某些區域內，加上幾筆我所謂的「最後的修飾」。現在這幅人像，我打算暫停在這裡。這裡面，最後的幾筆修飾出現在頭髮上，以及眼白的加強，把一些光澤畫得更具體、背景加濃、花朵顏色加強，還有，就是在白衣服上，加了幾筆藍色。

既然提到藍色，希望你注意一下，我在臉上某些點，以及身上一些比較大片的區域內，加了幾筆青綠色（在肌膚的顏色上面，它會帶有一點綠色的色調）。

這樣一來，肌膚，特別是女性的胴體，便顯得更加柔美。可是小心，很容易過猶不及！

說到一幅畫什麼時候該認定它已經完成，也是同樣的道理。很多畫家會覺得很難罷手。不過你就這麼想好了：如果「完成」指的是不停的描輪廓、潤飾，或者修正，那麼「完成」一幅作品適足以斷送它。及時罷手吧！別把它真的畫「完了」！

圖128. 這個階段我稱之為最後的修飾。這些末了的細節有助於增強畫家意圖達到的效果。不過可不能做得太過度。只要輕輕幾筆，像這裡，加強一下眼白的部分。

圖129. 這就是最後的成品。我相信我已經成功反映出模特兒女性的美感和溫柔，善盡了粉彩之妙，讓它成為一種理想的工具，來描繪肌膚的色彩以及表現模特兒所穿襯衣那種輕盈柔和的感覺。另一方面，我也及時放下了畫筆。粉彩畫的一個陷阱就是，因為用的顏料是彩色的粉末，因此並沒有很多的餘地讓人對一個形象做過度的鋪陳，畫家必須懂得，什麼時候該認定作品已經完成了。

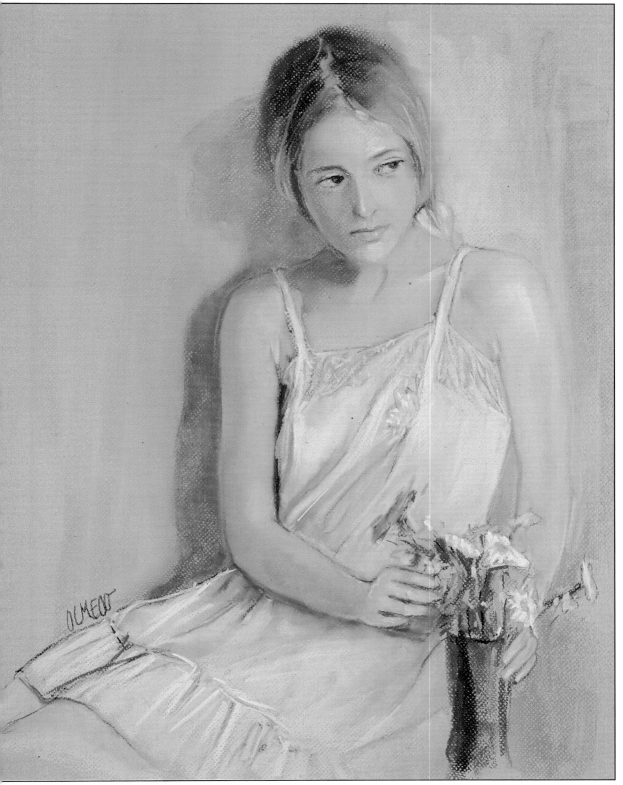

妙 用 錦 囊

收拾我們的用品，並維持一定的秩序，你會發現這是值得下點工夫的。同樣，我們的粉彩筆也應該注意整潔。雖是小事一樁，卻能讓我們更容易辨認顏色，迅速無誤的加以使用。這是我的一項建議。另外還有一些注意事項。首先，不論零買或是整盒買，每支粉彩筆外面都包著一張保護用的包裝紙。記得把它撕掉，因為做畫的時候它毫無用途。另外，把粉彩筆對半折斷，因為原來的長度太長不好畫。而且，如果你把每種顏色都收半支起來，就有了兩組顏色可以用——

的顏色。所以要放回盒子裡之前，最好用塊碎布或者脫脂棉紙（吸水紙）把它清理一下，非常簡單。

我認識一些畫家，在整齊清潔方面是標準的模範，還有一些畫家則恰恰相反。可是即使是最雜亂無章的畫室，我發現其實都還是亂中有序。那些最不重整潔的同行，在他們一片混亂的工作檯上，總是很清楚往那裡一伸手，就可以拿到要用的顏色（這也是一種藝術的奧秘

多了一套備用的。保護粉彩筆的盒子通常都有一層泡沫膠（泡棉），上面有一條條放粉彩筆的凹槽。這些盒子拿來放粉彩筆是最理想不過的了，可以把顏色整理得很有條理。

是的，有條不紊，不過這並不是說，你必須在作畫時忙著把筆拿進拿出。真正作畫的時候，通常我們並不把顏色放回原處；為了省事，我們只把它放在空著的那一隻手上面。不過粉彩筆經過使用和擦抹，就會變髒；上面會沾上了不同

圖130. 粉彩筆出售時都包著一層包裝紙。第一次使用一支新筆時，把包裝紙撕掉，因為它在作畫的時候，不僅沒有什麼幫助，反而會造成妨礙。

130

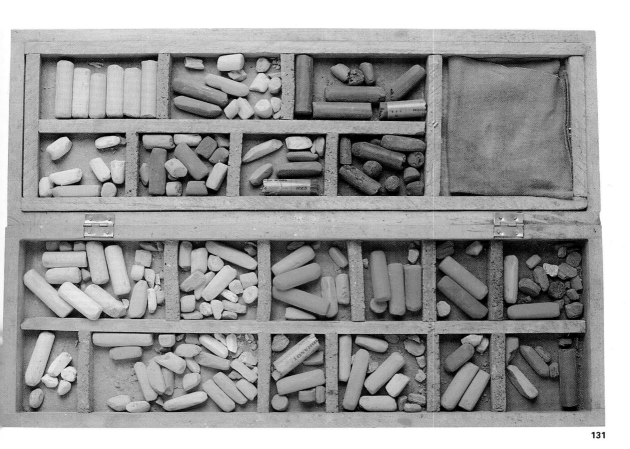

131

吧）。 天才和整潔並不是不能並存的。
雖然畫到忘情，盡情揮灑之際，你可能
會什麼秩序都不管了。但通常也正是在
這些時候，我們才能夠把我們心中的東

西展現出來。過了這個階段，一切又會
回復正常，回復原先我們個人性情所賦
與畫作的秩序。

圖131. 舉例說明，我
們可以把粉彩筆（半截
或更小的碎塊）按類整
理收拾成一堆一堆的，
一旦要用某個冷色或暖
色色調時，就不會遍尋
不獲了。

32

133

圖132和133. 要習慣使
用半截的粉彩筆。整支
的長度太長，畫時用的
力氣很大，隨時都會斷
開。半截對於「平塗」
或畫寬大的線條而言是
最理想的。把粉彩筆放
回去之前，養成習慣先
用塊抹布或紙清理一
下。

我們用的粉彩筆是異常脆弱的。作品一完成以後，就必須防範它受到磨擦。這是粉彩畫一項負面的特色，因此我們必須找一些方法來保護我們的作品不至毀損。防止粉彩作品磨擦、碰撞的方法有好幾種。從使用噴膠固定（市面上有很多不同廠牌的噴膠定色劑）到最理想也最貴的一種：專家訂製的玻璃畫框。其他還有一些折衷的辦法，包括在把保護紙隔頁插入坎森的布里斯托紙板(bristol board)的本子中。這種半透明的紙，如要保護比較大張的紙也很好用。最近美術用品供應社和裝裱店也出現一種新型的畫框，在此我大力向各位推薦。它是用一條塑膠外邊加強襯底外圍，用一張人造纖維的保護膜（請參看圖示）代替玻璃板的功用。這種臨時畫框提供了安全的保護措施，用它展示作品也相當體面。用這種方式，也讓我們可以在各地間運送原稿，而不必擔心它是不是能保持完好如初。唯一的問題是它的價格。這種臨時畫框還相當昂貴，雖然說藝術品的保存，費用貴不貴應該是視作品本身值不值得而論的。

圖134. 坎森粉彩簿，每兩張紙中間都放了一張保護紙。

圖135. 這是保護粉彩畫最終的對策：玻璃畫框，以及大約3公釐厚的襯紙，以分隔玻璃板和圖畫，並在兩者中間保留一層空氣。

136

圖136. 使用襯紙及人造纖維的固定式護框。人造纖維的功用相當於玻璃。幾片東西重疊之後，外緣框上一條塑膠條邊。它的功用有二：既是外框，又是密封裝置，可防止灰塵和潮濕。

16

FIXATIVE
concentrated
pastel, charcoal, crayon and pencil

fixatif concentré
fixativ konzentriert
fissativo concentrato
fixatief geconcentreerd

137

圖137. 噴霧式定色劑。適用於粉彩、石墨、炭條、鉛筆及紅色粉筆等多種用途。

是的，繪畫可以讓人得到極大的滿足，而且我們可以說，最後那一刻是令人興奮莫名的。我要強調，那種滿足感是很特別的：在那神奇的一刻，我們把襯紙放在完成的作品上面，雀躍歡欣的發現，就這麼簡單加上一樣東西——畫框，竟然就增色了許多。那真是一種令人興奮莫名的經驗，彷彿是我們下了這番苦工的一份獎賞。有人就說，畫框是頒給畫作的獎賞。當然，光加一個襯紙是不夠的。我們還得加上玻璃板和外框，這在技術上絕對沒問題，只是在經濟上可能會有問題，因為好的畫框所費不貲，何況還要加上玻璃板和襯紙的錢。當然，也有一些簡單而窄的框條，從功能的角度來看，也和大型的畫框一樣好。選擇畫框，主要是看畫作的「命運」而定(看它最後是要掛在什麼樣的地方)，至於框條本身，則是要配合圖畫本身的風格和主題。

雖然說任何作品，配上一個好的畫框都會更加出色，這個問題我們還是要到最後才去考慮。畫家關心的重點，必須放在「如何創作出一幅好的作品」這個問題上面。然後另一位專業人士會幫它鑲上一個合適的畫框。畫作的內容和品質，卻永遠只有我們自己可以負責。

圖138. 這是一個附有玻璃板和鑲有金屬邊框紙的木質畫框，它除了加重圖畫與外圍的區隔，也增加了玻璃與作品間的距離。

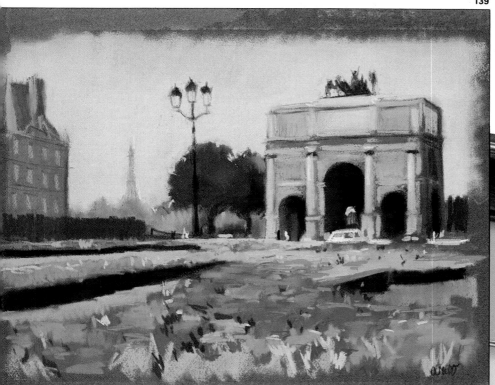

圖139. 無疑，我們所見的是一幅斐然出眾的粉彩畫作。不過，我們還是感覺若有所失。我們的目光無法完全集中在主體上面。

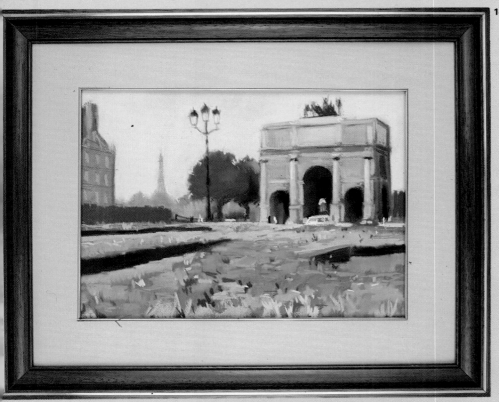

圖140. 多大的差別！只是一張暖色的襯紙（和圖畫的色彩設計協調），明度夠暗，足以與畫形成良好的對比，這樣就讓目光可以專注，而且也增加了圖畫的深度感。

塗改與修正

巴塞隆納聖喬治美術學校(San Jorge School of Fine Arts) 一位已故的教授拉巴塔(Labarta, 1883–1963)大師非常受學生的歡迎，因為他常常機智風趣的申斥學生，譬如：「小伙子 (或是小姐，女生總是稱呼小姐)，你想成為畫家，我不反對；該說的說、該作的都作了，以後就不是我的責任了。你想畫個梨，結果變成一顆朝鮮薊，這我倒不擔心；我擔心的是，你根本不知道問題所在！」

類似這樣的申誡(他有一大堆)，這位大師是要學生了解，只要能察覺自己的錯誤，就有了成為畫家的本錢，因為總

有辦法學會怎樣改正。

問題不在於犯錯，而是在無法察覺錯誤。努力學習修改吧！這是一個重大的挑戰。有時候(不是常常，不過的確會有這種情形)，我們興致勃勃的開始用粉彩作畫，可是突然間發現，某個地方出了問題。我在畫圖141這幅肖像畫的時候就是這樣。左邊這幅肖像，雖然處理得頗為流暢，色彩也有相當成功的效果，可是畫中有些嚴重的瑕疵。

請不要問我為什麼沒有早一點發現；我真的不知道。也許是太過自信？好在我總算察覺到了自己所犯的錯誤。

圖141. 一氣呵成的粉彩肖像畫，沒注意到其中有誤——主要是形體方面的錯誤，是在直接畫法的過程中，不經意所造成。

圖142和143. 同一幅肖像，經過刻意的擦拭，以得到暈塗(sfumato)——即色調的混合——以此為基礎或者起點，進行一幅新的、更仔細的創作。經過刻意擦拭的粉彩畫，令人想起杜林(Turin) 裹屍布上的正面影像也有類似的暈塗(圖143)。

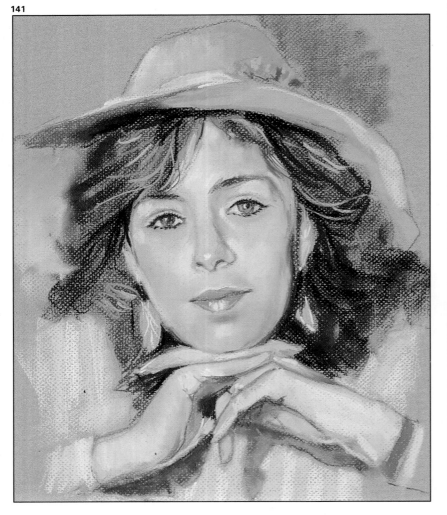

141

142

我該怎麼辦？把這幅畫一把撕了？才不幹呢。粉彩提供給我們一條非常積極的解決之道：拿塊乾淨的布過來，擦擦你的畫，把顏色儘量清除。我們不可能讓它完全消失，可是在留下的一個模糊的影像中，我們往往可以用它來作一個很好的基礎，來重建我們的作品，「把可以用的地方留下，把錯誤的地方加以修正。」有件事你可以確信：畫家都是經過許許多多的塗抹、修改，才學會這一行的，這沒有其他的捷徑。從如何在畫作中發現缺失，更進一步引導我到另外一種很有用，而且一種很有趣的練習，

就是怎樣利用一件不乏優點的初稿做基礎，重新修改成一幅作品。多虧有這一方面的練習，我才能獲取足夠的經驗，不再對塗改心懷恐懼。

圖144. 這是最後的成品。形體方面的缺點已經消失，首次的嘗試被用於讓顏色更細緻。初稿中請注意到有一些僵硬、不自然的筆觸，在這裏都已被消除。

143

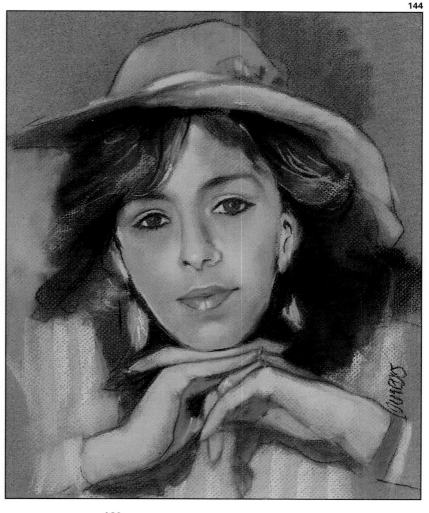

粉彩和其他每種繪畫方式一樣，有它的
長處、也有它的缺點。以下就是一些例子。

成品的保存。作品一定得存放在托盤或
者盒子裡，容器的寬度必須足以容納你
的成品。不然就要放在硬紙夾裡，可是
要記得，每幅畫中間都要用合適的保護
紙隔開。不論你用那種方法保存原稿，
你都要盡可能不讓作品之間有所接觸。

粉彩畫的定色。這一向是個麻煩問題。
噴霧定色劑有可能會製造污點，特別是
在顏色稀薄的地方 —— 也就是在那些沒
用厚塗法，紙張隱然可見的地方。如果
我們決定要給一幅粉彩畫定色，就要小
心翼翼的進行，分幾層噴，每次等乾了
再噴下一次，如果有必要的話，可以重
新再修飾一下被定色劑污損的地方。

大型作品的運輸。雖然有一些大型的硬
紙夾可以用，但有時候也許你需要運送
的粉彩作品大到連這些紙夾都不夠用。
遇到這種特殊情況的時候，防止碰撞損
傷最好的辦法，就是鋪上合適的保護紙
把它捲起來。還有一種有蓋子的圓筒子，
可以提供運輸時進一步的安全措施。

為人忽視的繪畫工具。另一項可能產生
的問題，就是大家對這種繪畫工具的陌
生。粉彩畫家常常都必須反過來費力去
遊說顧客：粉彩畫也是一種效果很好的
繪畫方式，不輸給其他任何一種繪畫方
式；繪畫的品質並不在於使用的是那一
種技法；藝術領域裡面唯一重要的是呈
現出來的成果等等。不過無論如何，粉
彩筆是我們所選擇的工具，而且使用它
的時候，我們的確可以充份享受到身為
畫家的滿足感。

脆弱的工具。這種事並不罕見，整盒粉
彩筆突然掉到地上，主人的損失或大或
小，有的色筆摔得粉碎，有的不同顏色
混在一起，或是掉得滿地都是——真是
討厭的經驗。
粉彩筆是很脆弱的，這個問題要常記在
心。採取一些預防措施，以避免意外的
「損傷」。 找個安全的地方來放你的粉
彩筆盒吧。

子的畫框所費不貲。還有其他一些次要
的問題和困難我們沒有提到，不過都是
可以解決的。結束這一章之前，我願意
重提裝框所牽涉到的經濟問題。每位粉
彩畫家遲早都要面對這個問題，即怎樣
合一幅傑作配上一個相稱的畫框。因為
子的粉彩畫，唯有裝上了襯紙、玻璃板
和畫框之後，才算是正式完成。而這也
是我們的作品應該獲得的圓滿的結局。

專業的粉彩畫家

瑪麗‧法蘭奎

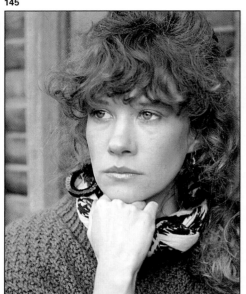

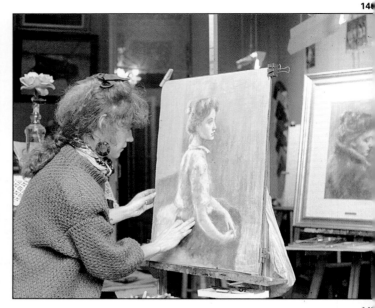

瑪麗‧法蘭奎(Mary Franquet)，1953年生於巴塞隆納，從小就渴望成為畫家。她起先在隆加藝術學校(Lonja School of Art)學習美術，並在巴塞隆納皇家藝術圈(Barcelona Royal Art Circle)參加寫生課程(nature classes)，之後將素描和繪畫兩種學習融會貫通。

這位畫家一直對印象派的大師有深入的研究。她曾經於1977年（奎爾基金會（Fundación Guell））、1981年（洛拉‧安格拉達(Lola Anglada)，第二名），以及在亞耳(Arles)舉行的繪畫比賽中獲獎。她在西班牙、德國、法國及英國各地的藝廊都舉行過畫展。

法蘭奎最鍾愛的主題是人像。她努力讓所畫的人像散發出生動的氣息，擁有獨特的生命，而且她的人像總是浸潤在一個親切、充滿奇幻魅力的女性世界中。雖然靜止不動，但眼中卻流露出反抗與力量。這些人像都是女性——很特別的女性，臉上散發出力量的光采，像謎一般充滿奧祕。在她的繪畫裡，恆久不變地從主角向外凝視的雙眼中透顯出奧祕。

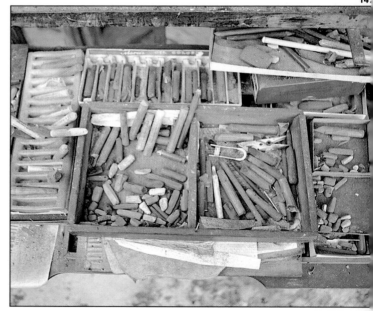

法蘭奎的粉彩畫充滿和諧與色彩。她的色調柔和但是有力，使得作品中的色彩躍然紙上，動人心弦。

圖145至148. 在她巴塞隆納的工作室中，瑪麗‧法蘭奎正在使用一個色盤，裏面是一片「極有秩序」的無秩序。在她的畫中，有力的粉彩繪條清晰可見。下頁這幅肖像畫的局部放大照片（圖148）裏就可以看得很清楚。

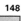

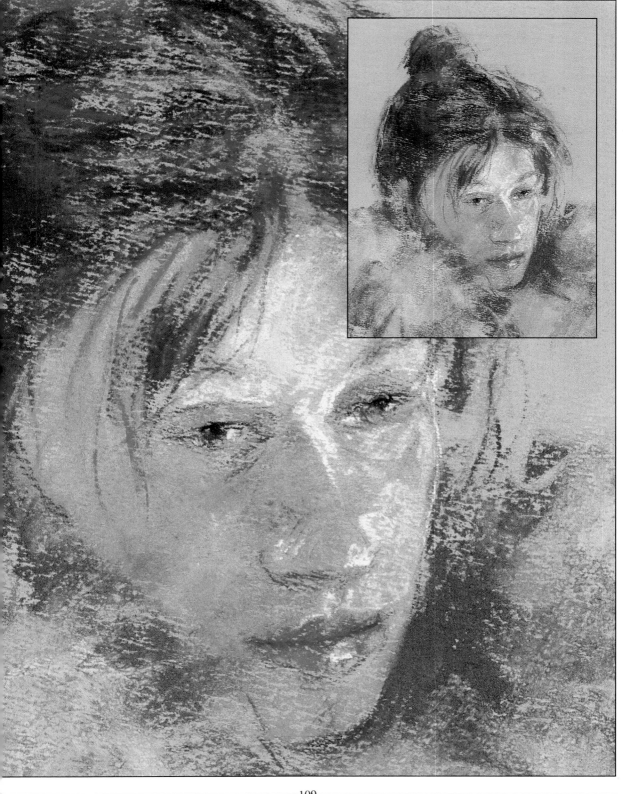

149

15●

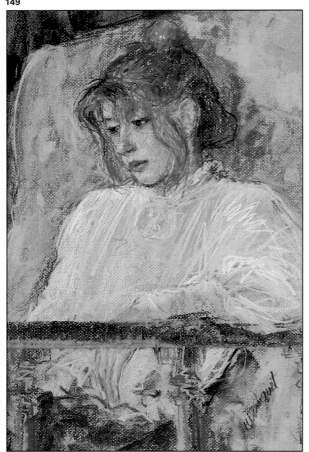

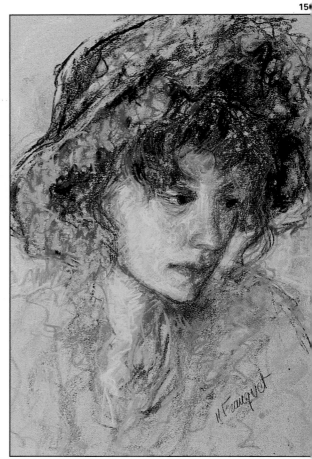

15

圖149至152. 若有人以
為粉彩筆無法畫出躍
動、遒勁的筆觸，瑪
麗‧法蘭奎的作品就足
以證明這種看法是錯誤
的。她的女性肖像畫散
放出充滿力量與性格的
感覺。

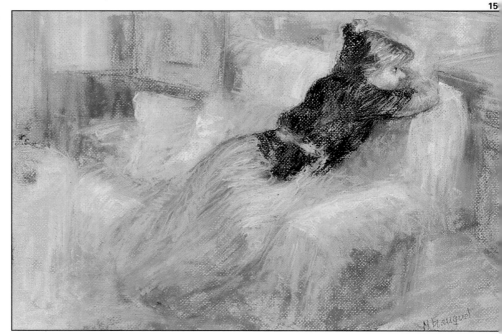

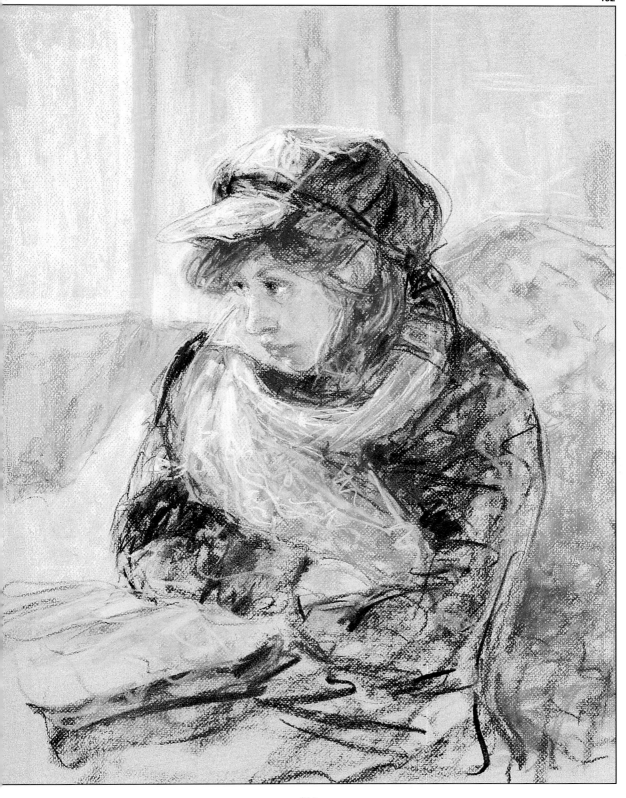

多明哥‧阿瓦列茲

153

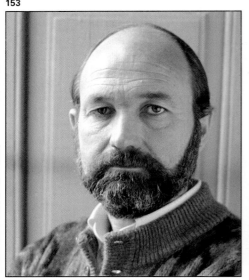

15

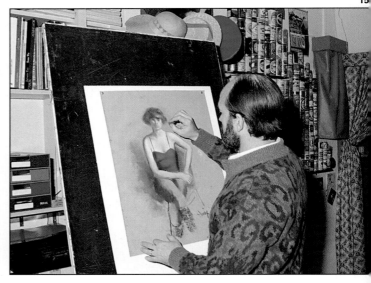

15

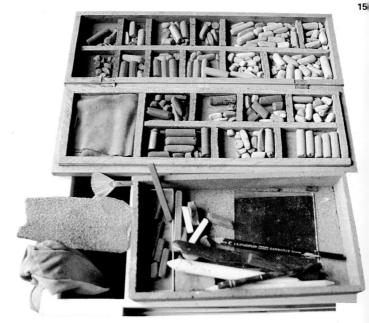

多明哥‧阿瓦列茲(Domingo Álvarez)在巴塞隆納出生、習畫。他在歐洲和美國都舉辦過畫展，在美國也曾為無數的書籍和刊物畫過插畫。這位插畫作家的作品在世界各地都有出版，但在1974年之後，就專心致力於直立畫架上的繪畫創作。這位實至名歸、廣受肯定的藝術家，作品中的藝術價值高超，常常展現出一名偉大插畫作家的精湛技巧，而絲毫不損作品本身的完整。他的人像畫構圖充滿活力，以大塊的體積為基礎，他用大片大片的色塊營造體積，彼此間的對比往往很輕微，輪廓有時清晰，有時模糊，視主題或當下的靈感而定。他的粉彩畫裡綜合了偉大畫家的精華，用洗練的技法展現出現代的視野，不論他的女性人像本身或是她們的衣著、背景，都充滿力量。這當中他使用的色彩非常調和，又能在調和中迸發強烈的對比。

阿瓦列茲以女性人像為主題，他的筆觸敏感細膩，充份發揮這種主題所湧現的美感。

圖153至156. 多明哥‧阿瓦列茲是一位備受和譽的插畫作家，作品在世界各地皆有出版。但他並沒忽略自己畫家的角色，特別擅長於女性肖像畫。

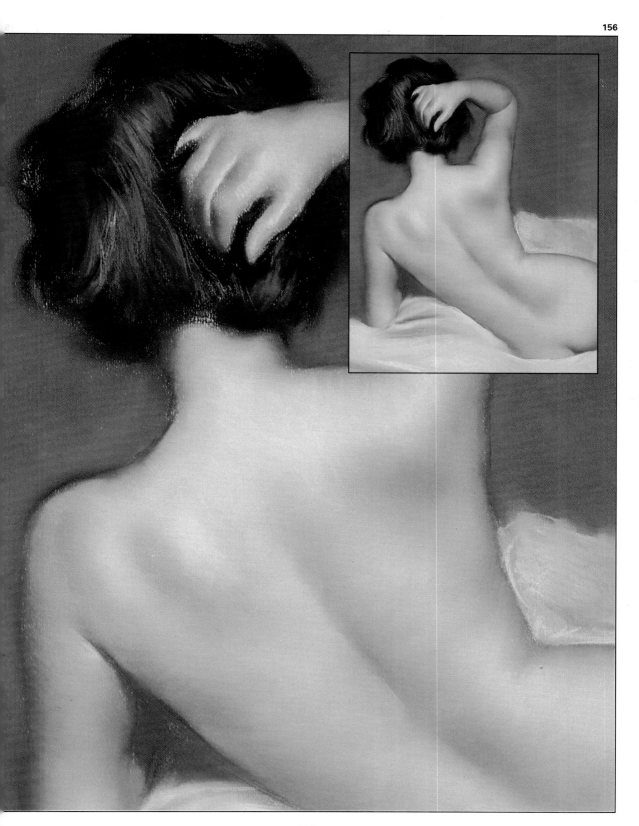

157

15

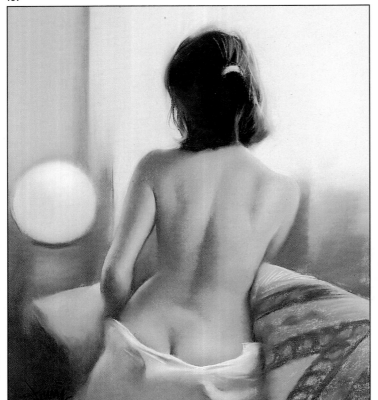

圖157至160. 粉彩彷彿　　住膚色豐富多變的
就是為了人像畫而生　　調。
的。因為它能充分捕捉

15

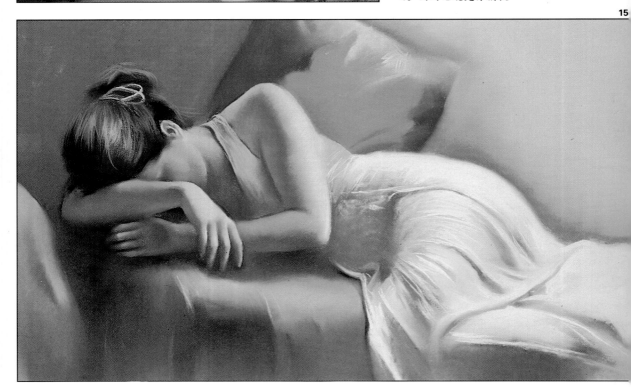

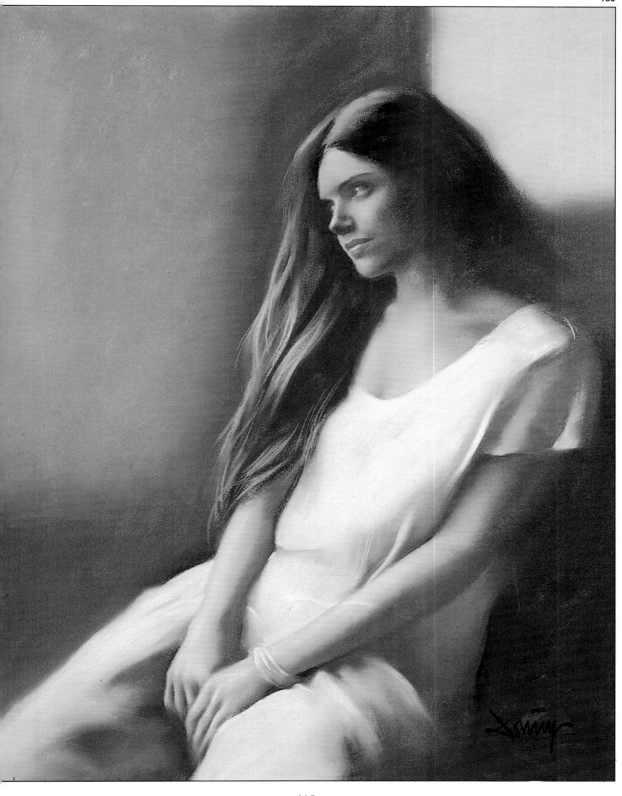

喬安・馬第

1936年9月20日喬安・馬第出生於巴塞隆納。1950年他開始在菲爾斯(Valls)即塔拉格那(Tarragona)學習素描，又在巴塞隆納的聖喬治美術學校繼續進修，還得到一筆獎學金到巴黎、羅馬和維也納遊學。隨後，1960年時，他到了美國，在美國完成了藝術方面的訓練。喬安・馬第的首次個展是1963年在巴塞隆納舉行的。從那時起，他的作品就持續在馬德里、巴黎、盧森堡、加拉卡斯(Caracas)，以及華盛頓等地不斷展出及出版。

要區分一位藝術家屬於什麼風格、傾向，不是容易的事。不過，喬安・馬第的藝術生涯有兩件事是肯定的：他偏好人像和肖像。這兩種主題過去幾十年間，他一直有大量的創作。其次，論到畫風，他最主要的傾向，是屬於具象的、新印象派的畫家——他最喜歡這樣形容自己。像他這樣酷愛人像畫，也就不叫人意外他會景仰歷史上培育肖像畫的一些大師，像是維梅爾(Vermeer)、委拉斯蓋茲等人。在他本身的繪畫方式裡，很可以

看出他受到他最仰慕的這些大師的影響。不過他並不擔心自己所受的影響，因為那本來也就是自己的個性——既然是優秀的藝術家，自然會嘗試把個性反映在作品中。事實上，他用驚人的技巧完成了這件事。

圖161至164. 喬安馬第大部份的肖像人物畫作品都是在他敞明亮的畫室完成的作畫時他喜歡調色盤然有序。馬第的粉彩兼用遒勁的線條與暈混色的技法，從下頁幅肖像畫的局部放大中（圖164）清晰可見

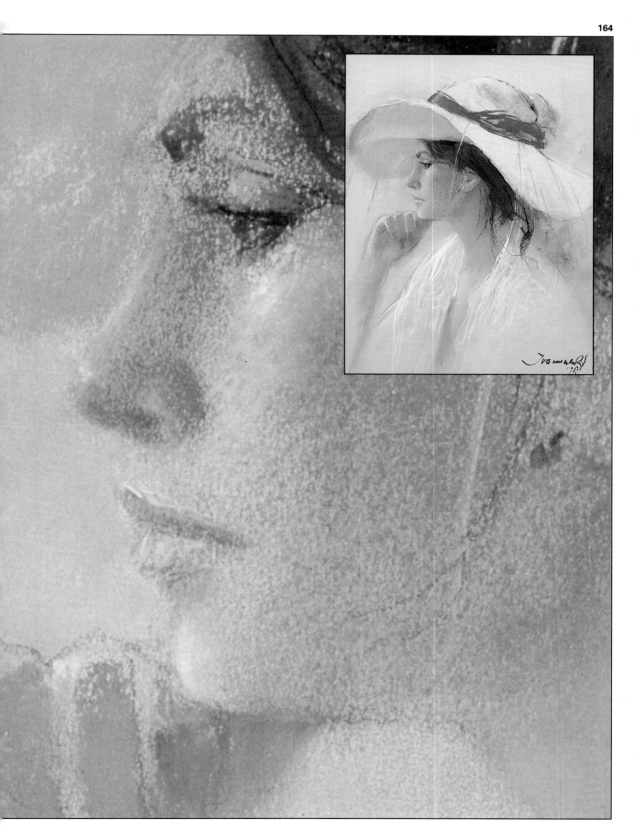

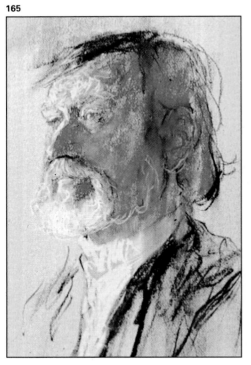

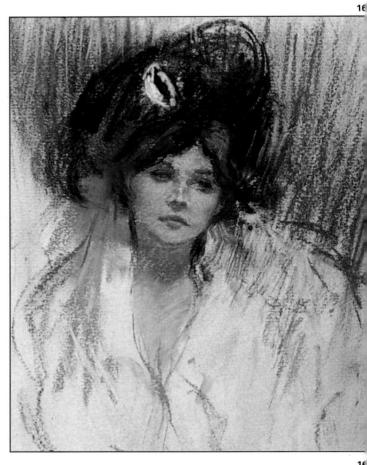

圖165至168. 喬安・馬第廣泛而多樣的作品展示出一件事：用粉彩創作人物及肖像畫，並不是只限於清新靈巧的女性人物。這種短小的色棒也能讓他用遒勁的線條創作肖像畫，鮮明的反映出模特兒的性格。

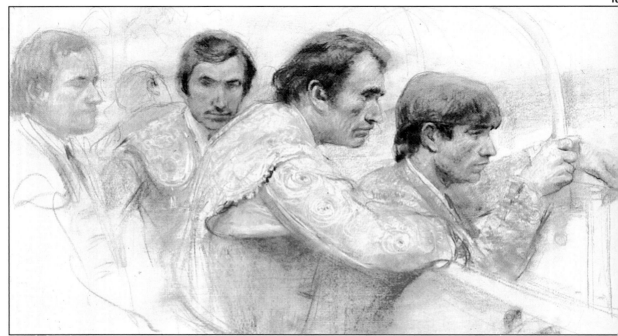

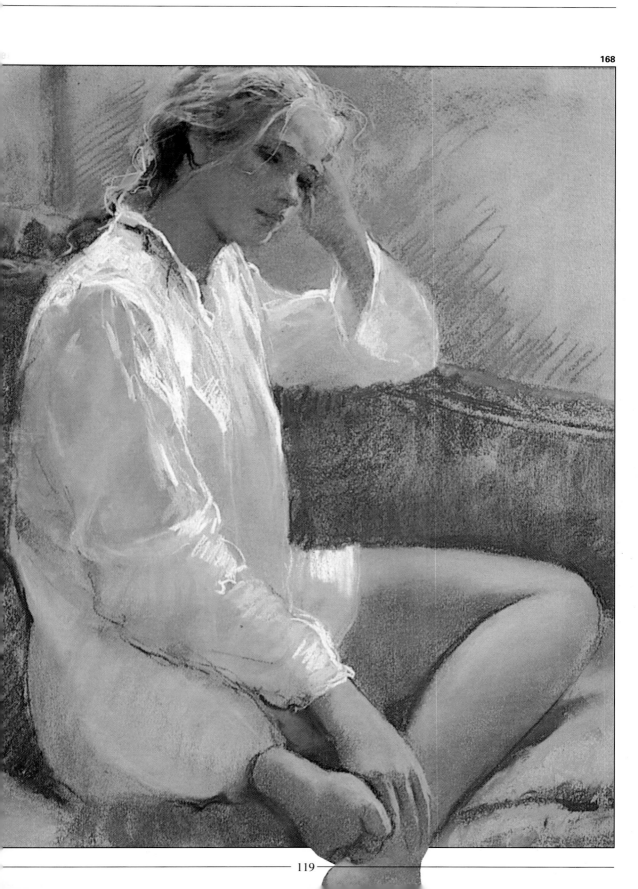

薩瓦多‧奧美多

169

17

17

要談自己、還要給自己的作品寫評論，實在滿難的。我只想說，我花了很多年的工夫，才達到今天的成就，而且每一天做畫的時候，我都更加樂在其中。我的全名叫薩瓦多‧奧美多，1945年6月12日出生於巴塞隆納。我學的是平面設計和繪畫，也從事這方面的工作，特長則是我最喜愛的繪畫工具——粉彩。我為帕拉蒙出版社工作多年，使我有機會將自己在繪畫領域裡的一些經驗編寫成書。不過做這件工作的同時，我也沒忘記自己對繪畫的熱衷，仍然在西班牙各地的專業畫廊裡不斷展出我的粉彩畫創作。我的作品現在分佈在歐洲、美洲好幾個國家裡。

使用粉彩不僅讓我表達出自己的情感，把隱藏的美尋找出來，還讓我結交了許多要好的同道，幫助我追求自己的創作活動。一個藝術家要活出最豐富的生命，這一點是最重要的事了。

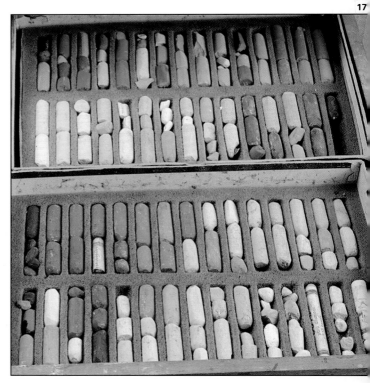

圖169至172. 薩瓦多‧奧美多是一位平面設計家兼畫家，兩方面的活動在他的畫室裏並行不悖。奧美多喜歡把粉彩筆按著色調有條理的收在筆盒的小格子裏：暖色、冷色、膚色。他用這些顏色達成像下頁的暈塗混色之效果。

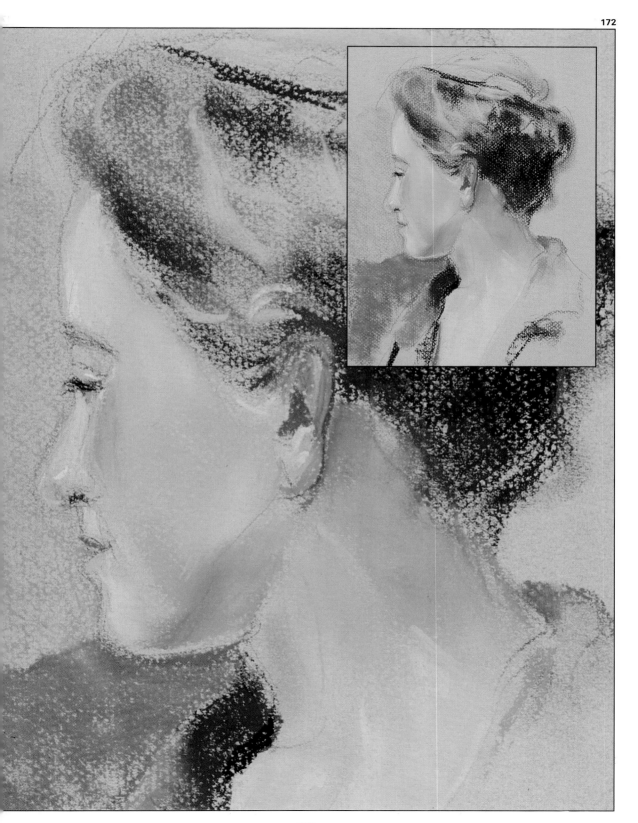

173

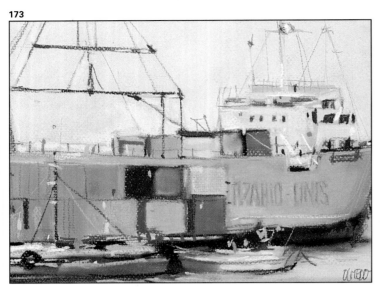

17

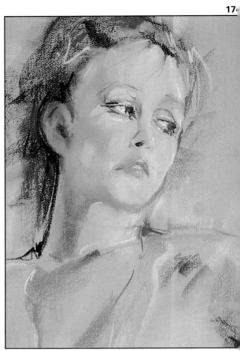

圖173至175. 奧美多的
作品主題涵蓋甚廣：肖
像、人物、風景、海景
……肯定了任何題材的
畫粉彩都可以掌握。

17

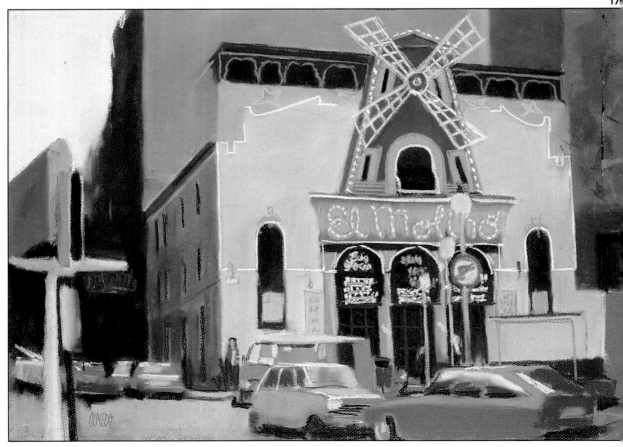

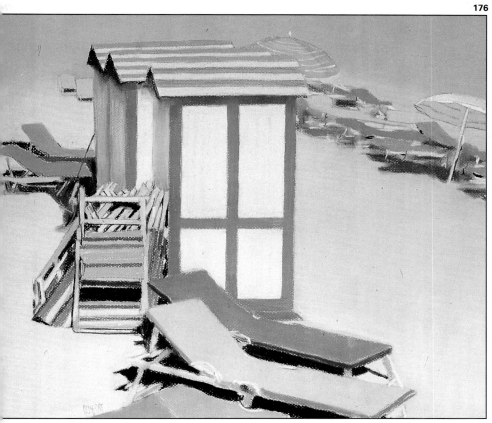

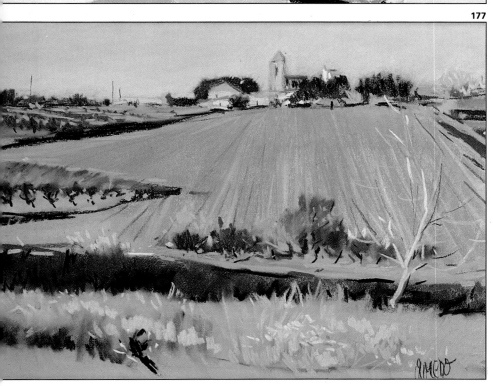

圖176和177. 奧美多證
明了,即使是海景與風
景這兩種粉彩畫家較少
嘗試的主題,粉彩一樣
適合用來創作,而不亞
於油畫或水彩。

精選作品

178

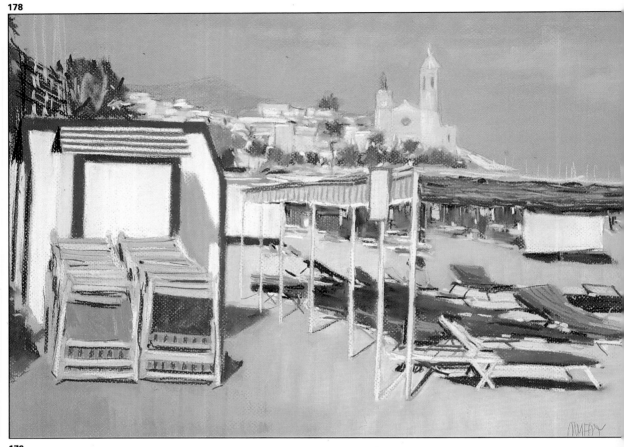

179

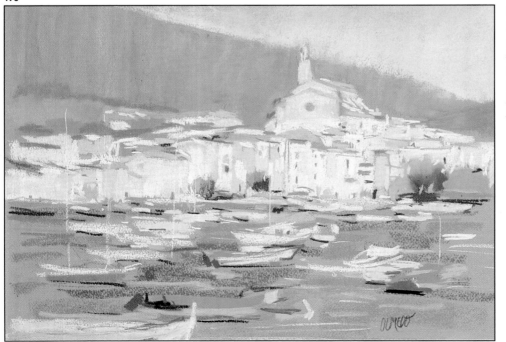

圖178至180. 另外三幅
範例，展示出粉彩的廣
大發展空間：兩幅在席
特格斯(Sitges)海灘所繪
的風景清爽明亮，兒童
肖像畫則經過畫家手指
皺擦推揉加以混色，展
現出膚色的豐富色調。

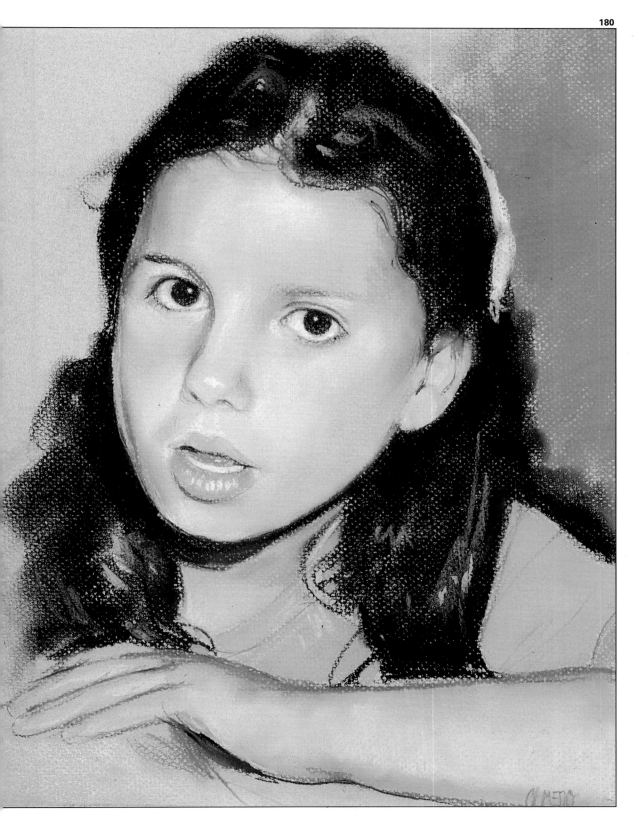

結束本書之前，我要感謝所有幫助我成書的人，希望有更多人投身創作粉彩畫。我發覺這種繪畫工具，帶給了我其大的樂趣，我也一直盼望把這種感覺傳遞給其他人。在此感謝帕拉蒙先生的器重和體諒，感謝瑪麗・法蘭奎、多明哥・阿瓦列茲、喬安・馬第，與瑪爾塔・荷南黛茲(Marta Hernández)諸位的合作。

薩瓦多・奧美多
(S. G. Olmedo)

紀念　　家父
荷西‧伯拉卡多
(José González Bragado)

普羅藝術叢書

揮灑彩筆
不再是遙不可及的夢

畫藝百科系列

全球公認最好的一套藝術叢書
讓您經由實地操作
學會每一種作畫技巧
享受創作過程中的樂趣與成就感

普羅藝術叢書

畫藝大全系列

解答學畫過程中遇到的所有疑難

提供增進技法與表現力所需的

理論及實務知識

讓您的畫藝更上層樓

色	彩		構		圖
油	畫		人	體	畫
素	描		水	彩	畫
透	視		肖	像	畫
噴	畫		粉	彩	畫

當代藝術精華

────滄海叢刊・美術類

理論・創作・賞析

與當代藝術家的對話	葉維廉 著
藝術的興味	吳道文 著
從白紙到白銀	
────清末廣東書畫創作與收藏史	莊　申　編著

生活也可以很藝術——

藝術概論　陳瓊花　著

透過對藝術家的創造活動、

藝術品的特質、

藝術的欣賞與批評等層面的介紹，

引導認識並建立藝術的基本概念，

適合所有對藝術有興趣的朋友閱讀。

國家圖書館出版品預行編目資料

粉彩畫 / S.G.Olmedo著;何明珠譯. －－初版二刷. －
－臺北市：三民，2006
面； 公分. －－(畫藝百科)
譯自:Cómo pintar al Pastel
ISBN 957－14－2634－2 （精裝）

1. 粉彩畫

948.9 86006090

ⓒ 粉 彩 畫

著作人	S. G. Olmedo
譯　者	何明珠
校訂者	黃郁生
發行人	劉振強
著作財產權人	三民書局股份有限公司 臺北市復興北路386號
發行所	三民書局股份有限公司 地址／臺北市復興北路386號 電話／(02)25006600 郵撥／0009998-5
印刷所	三民書局股份有限公司
門市部	復北店／臺北市復興北路386號 重南店／臺北市重慶南路一段61號
初版一刷	1997年9月
初版二刷	2006年8月
編　號	S 940301
定　價	新臺幣貳佰伍拾元整

行政院新聞局登記證局版臺業字第〇二〇〇號

有著作權　不准侵害

ISBN　957-14-2634-2　（精裝）

http://www.sanmin.com.tw　三民網路書店